中山大学艺术学院
美育通识系列教材

小号进阶教程

XIAOHAO JINJIE JIAOCHENG

第一册

U0330310

柴琳 编著

中山大学
出版社
· 广州 ·
SUN YAT-SEN UNIVERSITY PRESS

图书在版编目（CIP）数据

小号进阶教程. 第一册 / 柴琳编著. —广州：中山大学出版社，
2023.12

ISBN 978-7-306-07990-9

Ⅰ. ①小… Ⅱ. ①柴… Ⅲ. ①小号—吹奏法—教材　Ⅳ. ①J621.66

中国国家版本馆CIP数据核字（2023）第246363号

XIAOHAO JINJIE JIAOCHENG DIYICE

出 版 人：王天琪
策划编辑：赵　冉
责任编辑：赵　冉
封面设计：周美玲
责任校对：凌巧桢
责任技编：靳晓虹
出版发行：中山大学出版社
电　　话：编辑部 020-84110283，84113349，84111997，84110779
　　　　　发行部 020-84111998，84111981，84111160
地　　址：广州市新港西路135号
邮　　编：510275　　　　传　真：020-84036565
网　　址：http://www.zsup.com.cn　　E-mail：zdcbs@mail.sysu.edu.cn
印 刷 者：广州方迪数字印刷有限公司
规　　格：787mm×1092mm　1/16　11.5印张　250千字
版次印次：2023年12月第1版　　2023年12月第1次印刷
定　　价：68.00元

中山大学艺术学院美育通识系列教材编委会

主　任：金婷婷　张　哲

委　员：杨小彦　张海庆　孔庆夫　原　嫄　李思远

总　概

　　小号演奏的进阶之路切忌急于求成，想要高质量、高效率地练习，演奏者需要把练习过程细化，思考自己当下的问题所在，仔细思考技术障碍的成因和解决方法，如此才能一步一个脚印地在小号演奏的进阶之路上不断精进。在此，笔者提供以下几点建议，希望对各位演奏者有所帮助。

总的学习建议

　　一、厘清技术障碍成因，分析解决方法，细化练习目标。在练习基本功（如音阶、音程等）遇到障碍时，应当冷静下来慢慢分析技术障碍的成因和解决方法。注意不要一味地进行错误的练习，以免加深不正确的肌肉记忆。

　　二、合理计划和安排练习。制订总体练习计划时切勿过于执着于某一技术难点，演奏者需要根据个人的实际情况，合理地安排练习不同段落的技术难点，通过长期的练习实现自己的目标。

　　三、长期练习，并且相信长期练习。在取得了小进步后不要停止练习，要继续朝着更高的目标迈进，才会取得成果。但如果暂时没有取得大的进步也不必焦虑，演奏技术在日积月累的练习中自然会慢慢变好。

具体的练习建议

　　一、理解作品。在学习一首新的作品时，首先要做的不是直接视奏或练习困难段落，而是了解并理解作品本身。笔者不建议演奏者通过大量聆听录音的方式来了解作品，这样可能会对作品产生刻板印象，从而丧失许多自己诠释的可能性。笔者建议演奏者通过了解作品的创作背景、细致阅读谱面、调动内在听觉等方法对作品形成初步的认知，通过作品的调性、曲式、体裁、时期、结构等来理解作品。如此，可以使演奏者在练习时更加顺利。

　　二、学会读谱。无论是练习曲还是乐曲，都要细致地阅读谱面并理解谱面上的每一个音符和每一处标记。尤其是当遇到曲目中的紧张段落时，为保证把握度，可以进行读谱分析，找到段落的主干音和结构音，进行段落的结构解析，再按节奏演奏，这样可以提高对难度片段的把握度和准确率。

　　三、学会做标记。要学会在练习中自己在谱面上做标记，自己做的标记可

1

能是在困难片段处对演奏的提示，可能是换气的气口，也可能是力度变化的安排。在做标记的过程中，最重要的是记住标记之处的演奏感觉，这样可以让演奏者更加深刻地理解乐谱，并且更清楚地理解自己的演奏。

四、从慢练开始。在慢练的过程中逐渐适应乐器，找到自己最舒适的吹奏状态，切忌一味追求速度，导致体力浪费。也可以先不进行吹奏，只练习气息或者气息以及手指，先把吹奏的动作做到正确，再加上乐器演奏。

五、当练习中遇到技术障碍时，可以分别进行以下练习：①同音练习；②不带节奏的练习；③乐句的连接练习。①同音练习，是指遇到密集音符的紧张段落时，可以先忽略后面的音符，保持此段落的节奏，在经常出现技术障碍的音上按照此段落的节奏进行同音练习。②不带节奏的练习，是指忽略掉困难片段的节奏，仅练习音高，先正确地吹奏出正确的音高，随后再加入节奏练习。③乐句的连接练习，则是指当演奏到某段落反复失误，而单独练习此段落却不会失误时，则应该结合前面的一部分段落，与此段落连起来反复练习。一般来说，出现这类问题是由于段落间的接口失误，此时进行乐句的连接练习可以有效解决问题。

六、学会呼吸。演奏吹管乐器，呼吸是关键，演奏每个乐句都要合理地安排呼吸。尤其在演奏困难片段时，呼吸的节奏需要和音乐相协调；换而言之，呼吸需要在音乐的节奏之中，这样演奏出来的音乐才能具备良好的音乐性。在练习长乐句时需要合理安排短的休息时间，以恢复自己的气息。

七、学会聆听。在练习时要聆听自己的吹奏，聆听不仅可以让演奏者最大程度地专注于自身，让练习更有效，还能更加细致地分析自己演奏的声音，对自己的演奏进行调整。一个对声音有要求的演奏者，会通过聆听不断调整演奏，直至令自己满意。每一处乐句的音乐性将会在演奏者不断的聆听、调整的过程中臻于完美。

八、热身练习要适度。每天要有计划、有目标地进行热身，但要注意，不应在热身中耗费太多体力，要有意识地通过休息调整，使体力不被浪费在热身中。笔者建议每个练习之间最好有两分钟左右的休息时间。为了保证练习高效，在热身的过程中应当将注意力集中于演奏的声音、速度、脉搏和律动上，用最少的时间将自己调整至最佳状态。

九、每天保持唇振练习（Buzzing练习），时间约五分钟即可，切勿过短或过长。开始唇振练习时先自然地发出声音，并自觉调整主动性的平衡，即要自然地吹奏，不要过度用力，不要"强迫"乐器发出声音。如果在中音区感到吹奏舒适，便可进行高低音区转换的练习，练习时需注意每个音的位置。练习结束后最好安排两分钟的休息时间。

准备演出的建议

一、在音乐会演出前需要安排大量的时间进行练习，同时需有计划且合理地安排各曲目练习的时间，尽可能使所有曲目的练习平行地进行，勿要在某一曲目上耗费太多时间。练习时依然要安排规律地休息，每个乐章之间可以安排大概一分钟的时间。

二、在一场音乐会的曲目安排中如果出现了需要换乐器的情况，笔者建议将相同乐器的曲目安排在一起，这样可以避免因频繁更换乐器带来的不适应等影响演奏的情况发生。练习时也同样应该遵循这个原则，将使用相同乐器的曲目集中在一起练习。

最后，演奏者要从内心感受音乐。技术是演奏音乐的基石，但不要过分拘泥于技术，那只会使演奏的音乐浮于表面。要从内心感受音乐，要让音乐成为自己意识的一部分，将演奏更好地融入音乐中。真正优秀的技术应当服务于音乐，我们的演奏最终是为了传递和表达音乐，让音乐打动人心。

柴琳
2023年冬于中山大学艺术学院

目 录

CONTENTS

音阶练习 / 柴琳

C大调音阶 ……………………………………………… 3

降D大调音阶 ………………………………………… 4

D大调音阶 …………………………………………… 5

降E大调音阶 ………………………………………… 6

E大调音阶 …………………………………………… 7

F大调音阶 …………………………………………… 8

升F大调音阶 ………………………………………… 9

G大调音阶 …………………………………………… 10

降A大调音阶 ………………………………………… 11

A大调音阶 …………………………………………… 12

降B大调音阶 ………………………………………… 13

B大调音阶 …………………………………………… 14

连音音程练习 / 柴琳

连音音程练习1 ……………………………………… 17

连音音程练习2 ……………………………………… 18

连音音程练习3 ……………………………………… 20

连音音程练习4 ……………………………………… 21

连音音程练习5 ……………………………………… 22

吐音练习 / 柴琳

吐音基础练习 ⋯⋯⋯⋯⋯⋯⋯⋯⋯⋯ 25

吐音音程练习 ⋯⋯⋯⋯⋯⋯⋯⋯⋯⋯ 32

双吐练习1 ⋯⋯⋯⋯⋯⋯⋯⋯⋯⋯⋯⋯ 33

双吐练习2 ⋯⋯⋯⋯⋯⋯⋯⋯⋯⋯⋯⋯ 37

琶音练习 / J. B. Arban

大小三和弦琶音 ⋯⋯⋯⋯⋯⋯⋯⋯⋯ 43

属七和弦琶音 ⋯⋯⋯⋯⋯⋯⋯⋯⋯⋯ 51

减七和弦琶音 ⋯⋯⋯⋯⋯⋯⋯⋯⋯⋯ 54

灵活性练习 / 柴琳

灵活性练习1 ⋯⋯⋯⋯⋯⋯⋯⋯⋯⋯⋯ 59

灵活性练习2 ⋯⋯⋯⋯⋯⋯⋯⋯⋯⋯⋯ 60

每日练习 / 柴琳

每日练习1 ⋯⋯⋯⋯⋯⋯⋯⋯⋯⋯⋯⋯ 63

每日练习2 ⋯⋯⋯⋯⋯⋯⋯⋯⋯⋯⋯⋯ 72

每日练习3 ⋯⋯⋯⋯⋯⋯⋯⋯⋯⋯⋯⋯ 76

每日练习4 ⋯⋯⋯⋯⋯⋯⋯⋯⋯⋯⋯⋯ 84

每日练习5 ⋯⋯⋯⋯⋯⋯⋯⋯⋯⋯⋯⋯ 91

每日练习6 ⋯⋯⋯⋯⋯⋯⋯⋯⋯⋯⋯⋯ 92

每日练习7 ⋯⋯⋯⋯⋯⋯⋯⋯⋯⋯⋯⋯ 94

每日练习8 ⋯⋯⋯⋯⋯⋯⋯⋯⋯⋯⋯⋯ 97

每日练习9 ⋯⋯⋯⋯⋯⋯⋯⋯⋯⋯⋯⋯ 99

阿尔班练习曲 / J. B. Arban

阿尔班练习曲1 ⋯⋯⋯⋯⋯⋯⋯⋯⋯ 105

阿尔班练习曲2 ⋯⋯⋯⋯⋯⋯⋯⋯⋯ 107

阿尔班练习曲3 ⋯⋯⋯⋯⋯⋯⋯⋯⋯ 109

阿尔班练习曲4 ·· 111

阿尔班练习曲5 ·· 113

阿尔班练习曲6 ·· 115

阿尔班练习曲7 ·· 117

阿尔班练习曲8 ·· 119

阿尔班练习曲9 ·· 121

阿尔班练习曲10 ··· 123

阿尔班练习曲11 ··· 125

阿尔班练习曲12 ··· 127

阿尔班练习曲13 ··· 129

阿尔班练习曲14 ··· 131

克拉日练习曲 / Jaroslav Kolář

克拉日练习曲1 ·· 137

克拉日练习曲2 ·· 140

克拉日练习曲3 ·· 143

克拉日练习曲4 ·· 145

克拉日练习曲5 ·· 148

克拉日练习曲6 ·· 151

克拉日练习曲7 ·· 154

克拉日练习曲8 ·· 158

克拉日练习曲9 ·· 162

克拉日练习曲10 ··· 166

音阶练习

C大调音阶

柴琳

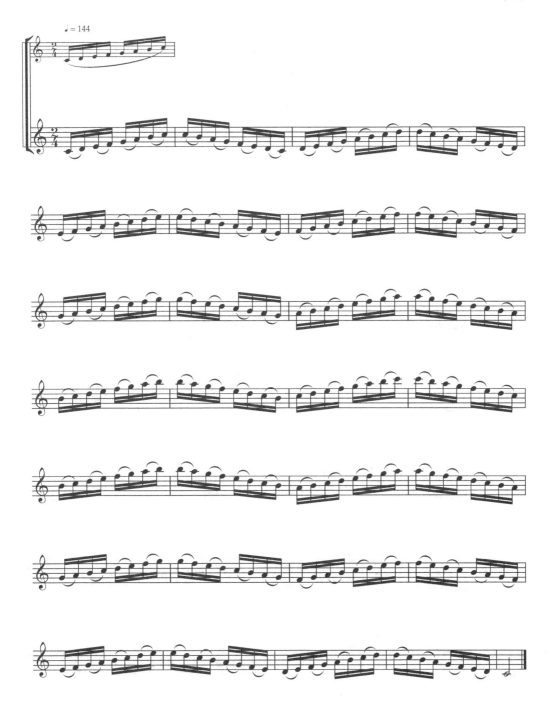

降D大调音阶

柴琳

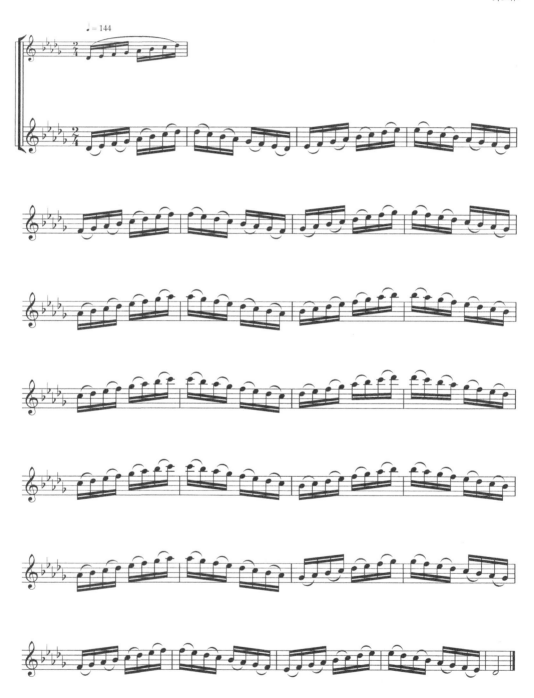

D大调音阶

柴琳

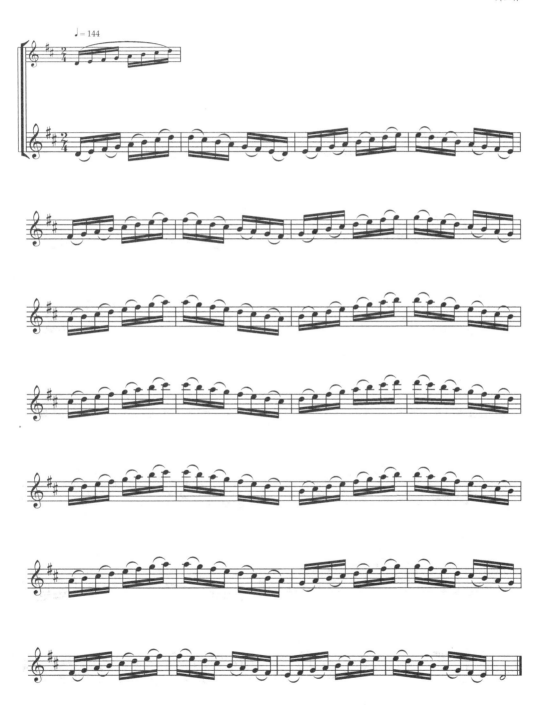

降E大调音阶

柴琳

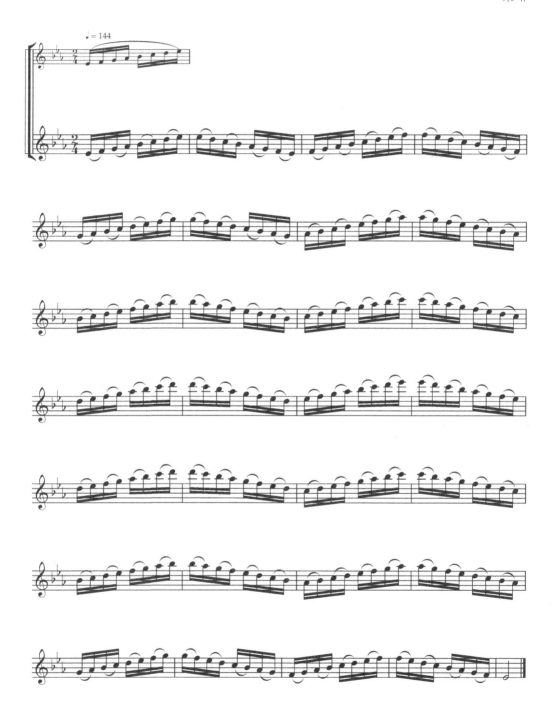

E大调音阶

柴琳

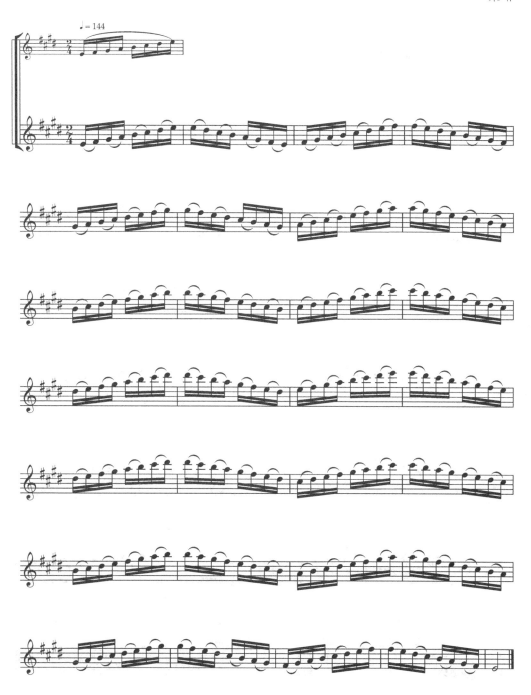

F大调音阶

柴琳

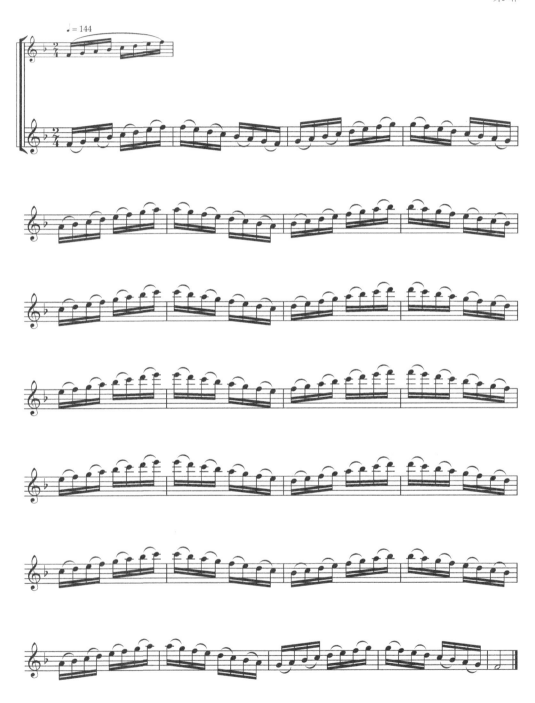

升F大调音阶

柴琳

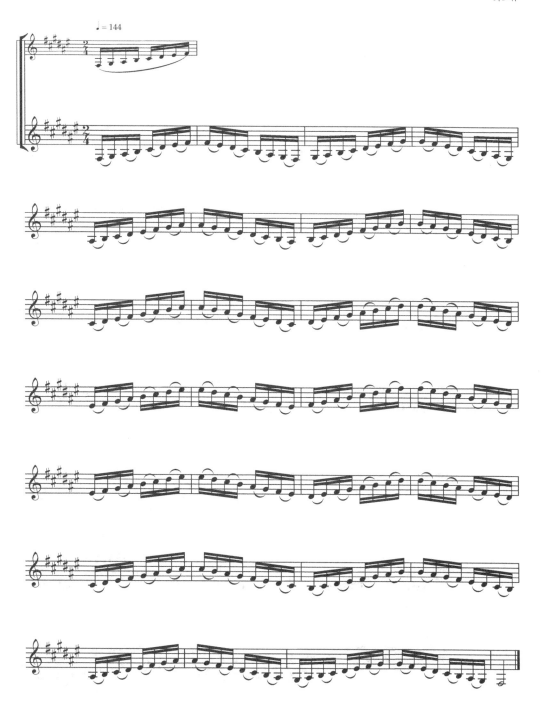

G大调音阶

柴琳

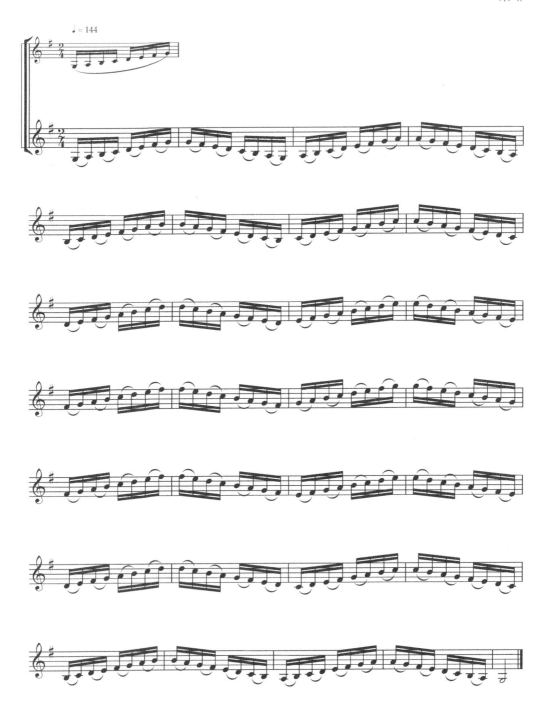

降A大调音阶

柴琳

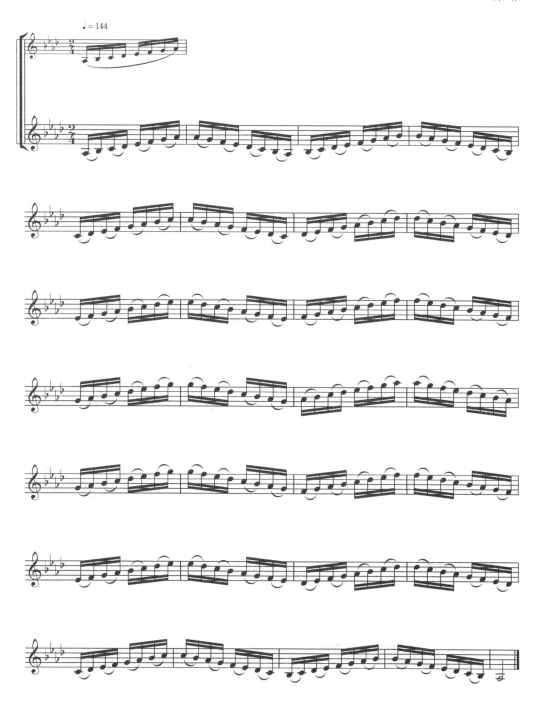

A大调音阶

柴琳

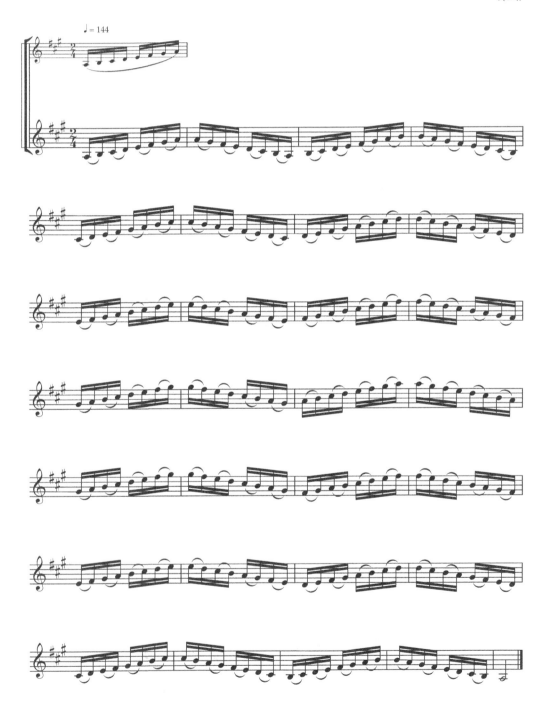

降B大调音阶

柴琳

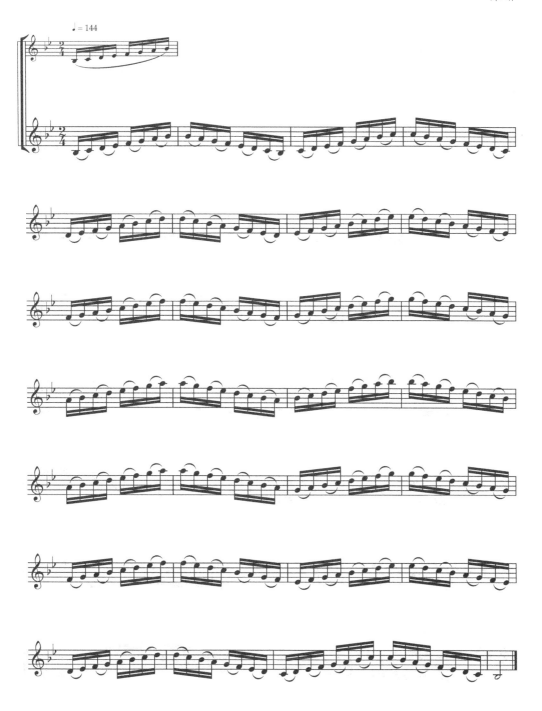

B大调音阶

柴琳

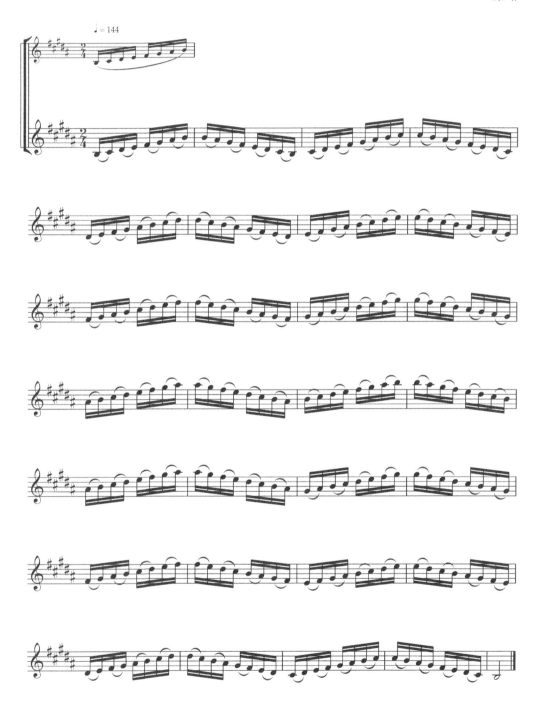

连音音程练习

连音音程练习1

柴琳

连音音程练习2

柴琳

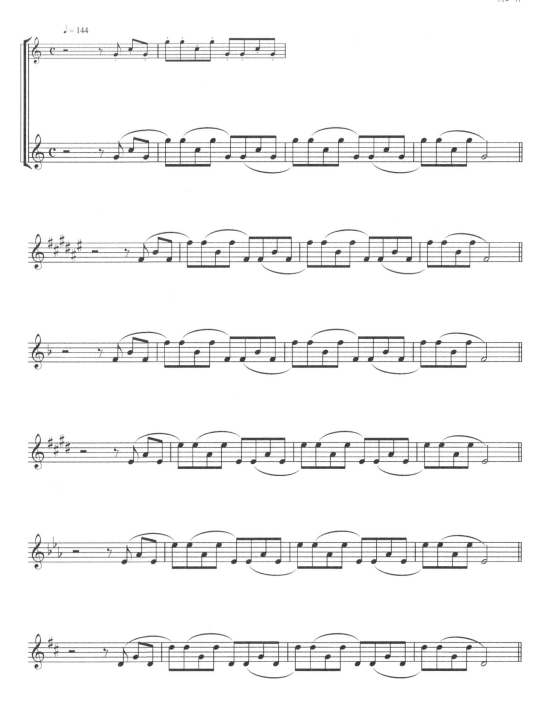

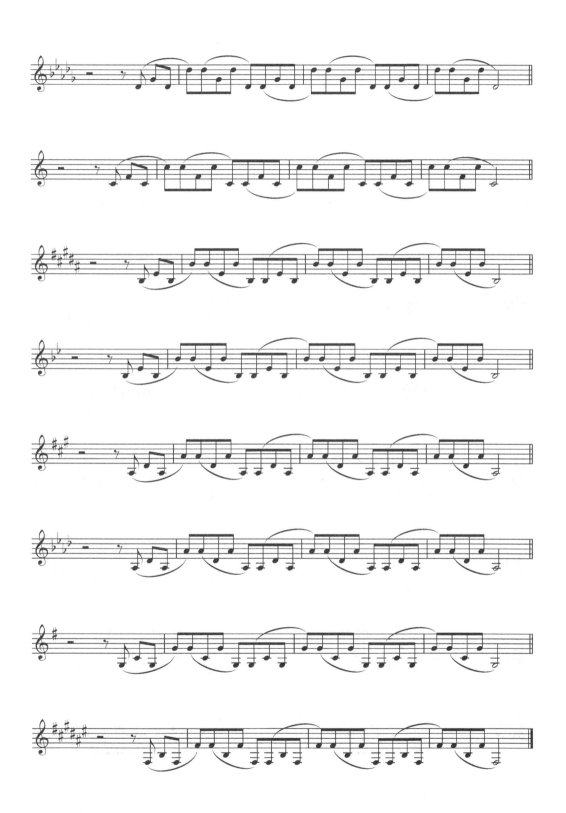

连音音程练习3

柴琳

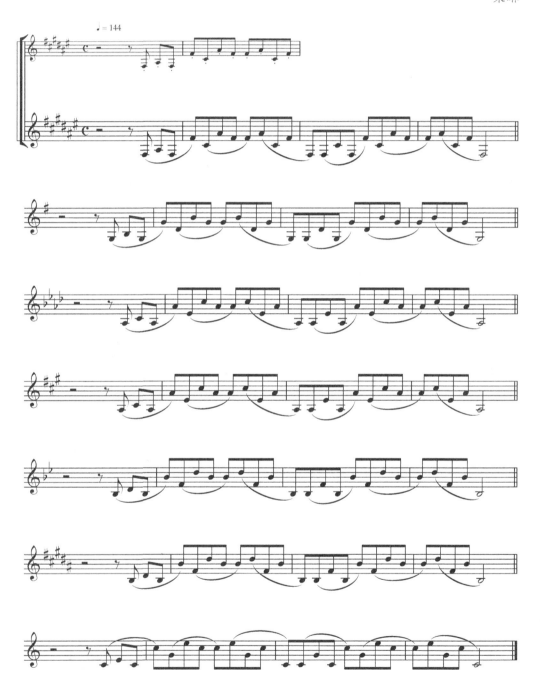

连音音程练习4

柴琳

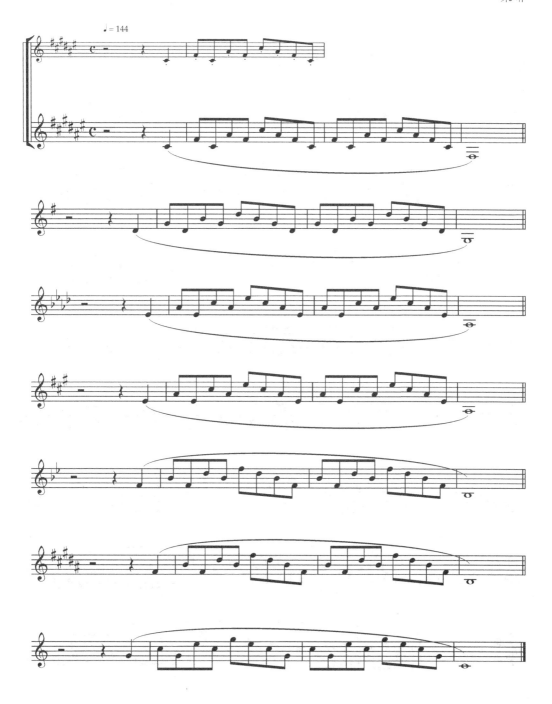

连音音程练习5

柴琳

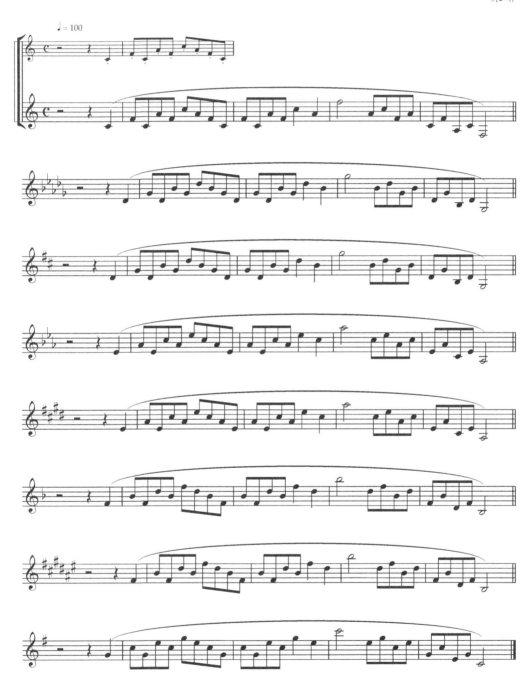

吐音练习

吐音基础练习

柴琳

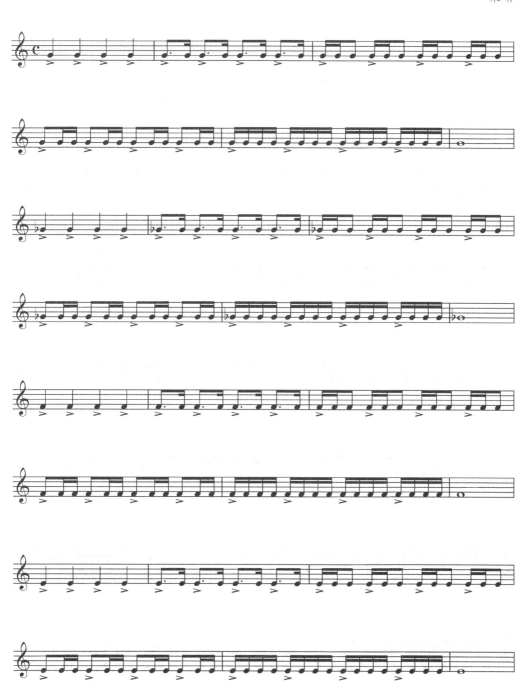

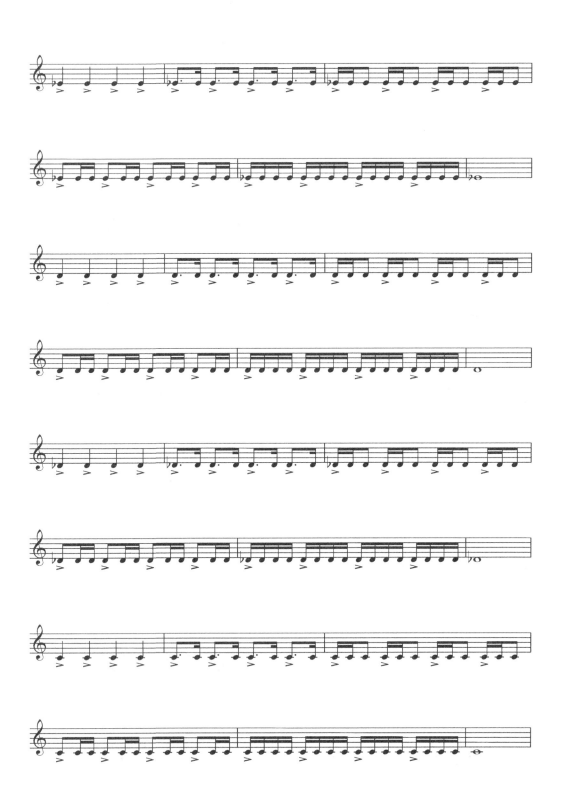

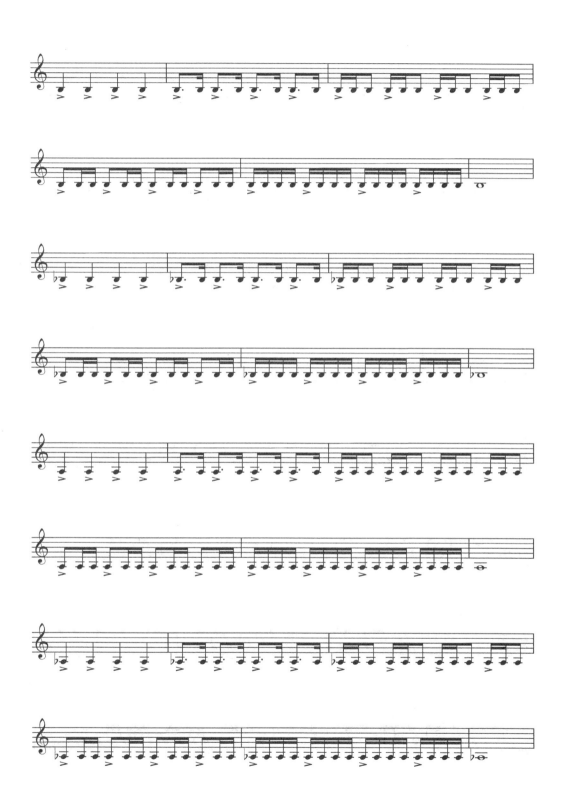

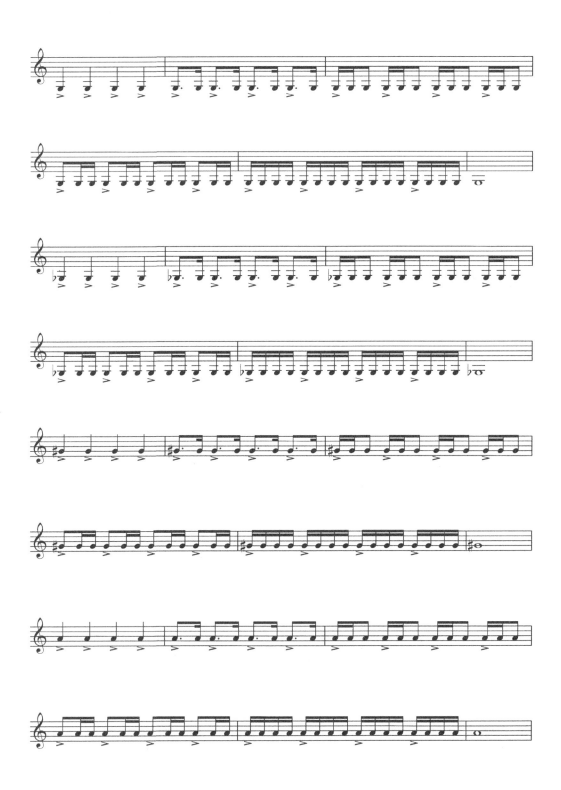

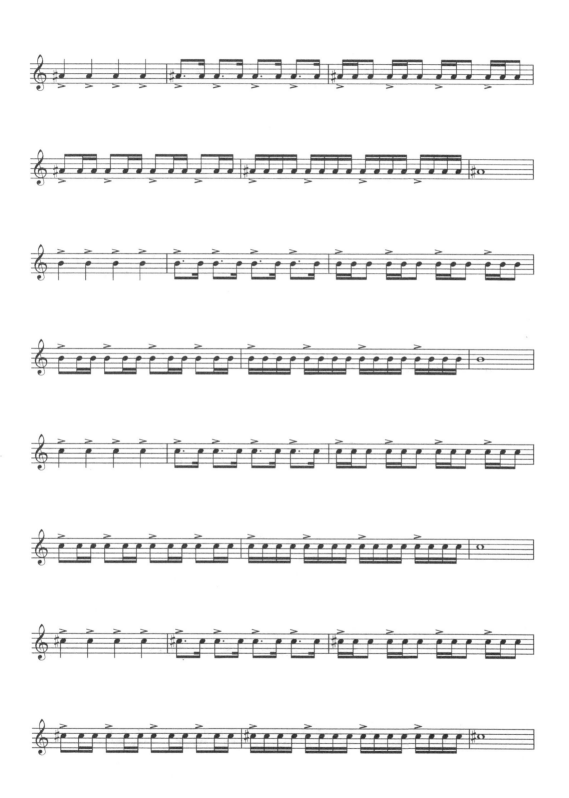

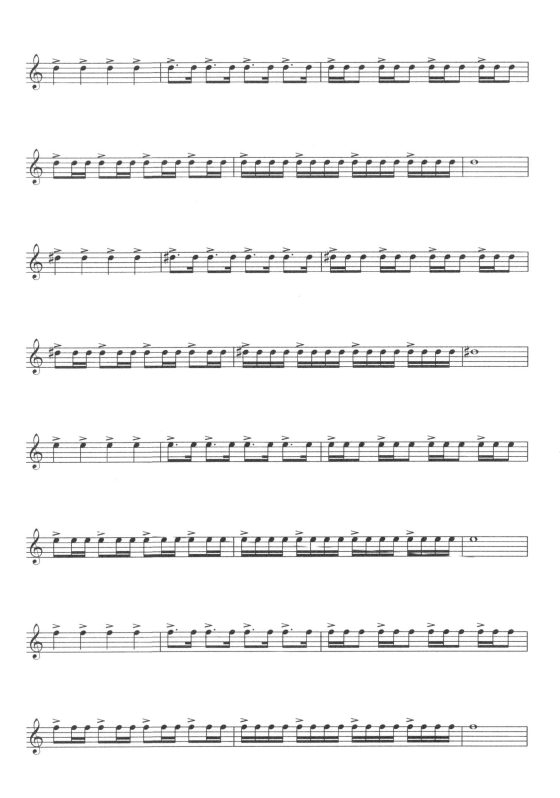

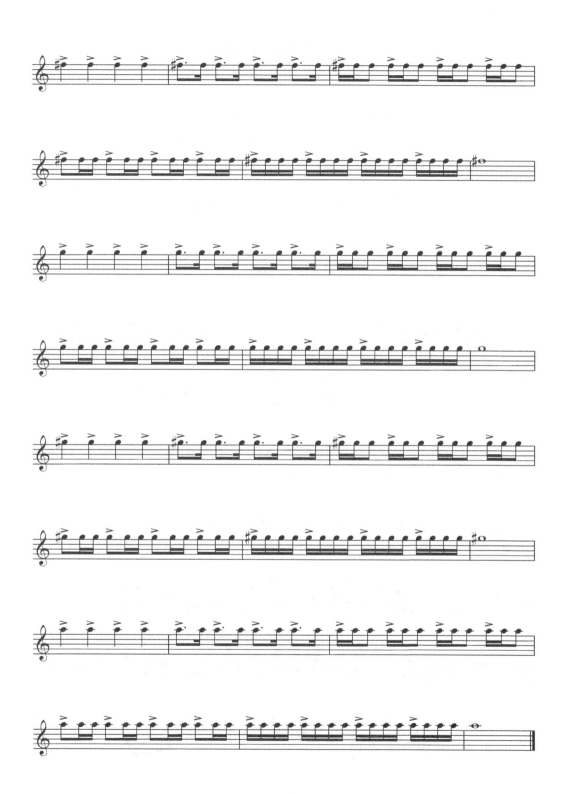

吐音音程练习

柴琳

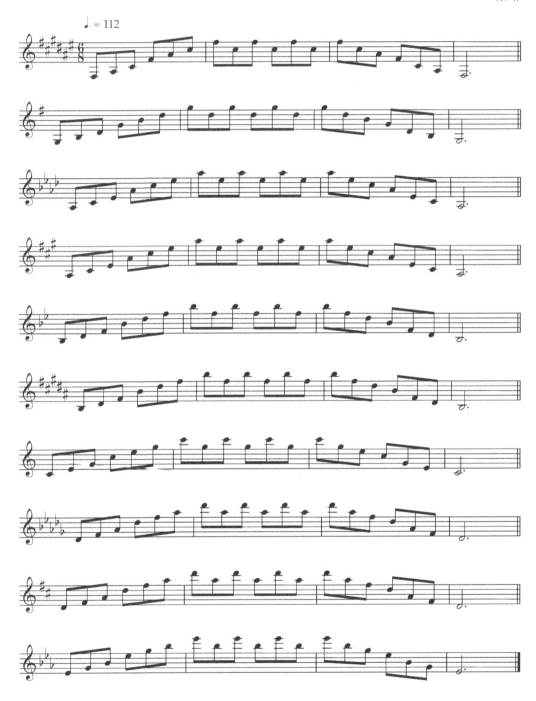

双吐练习1

柴琳

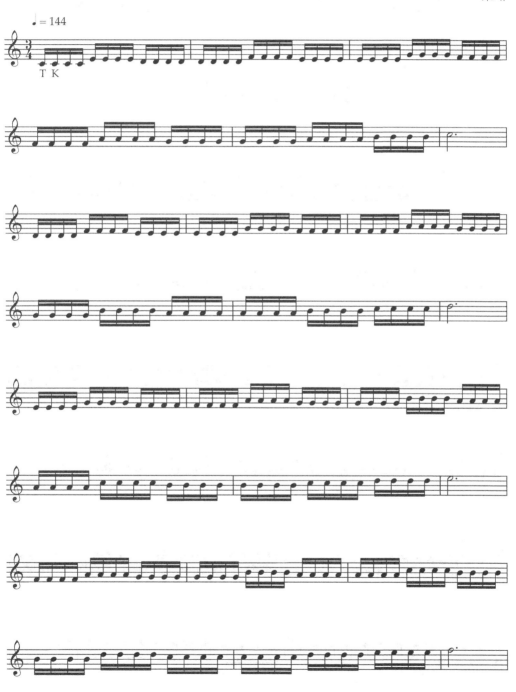

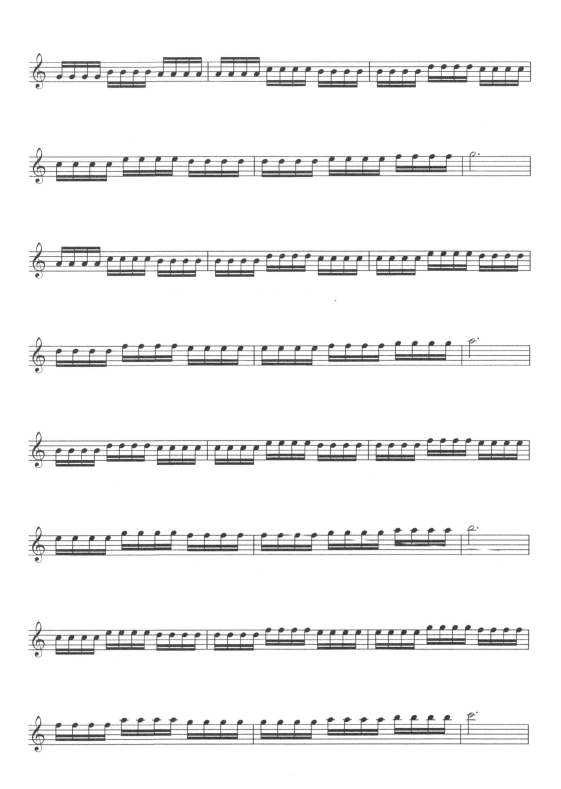

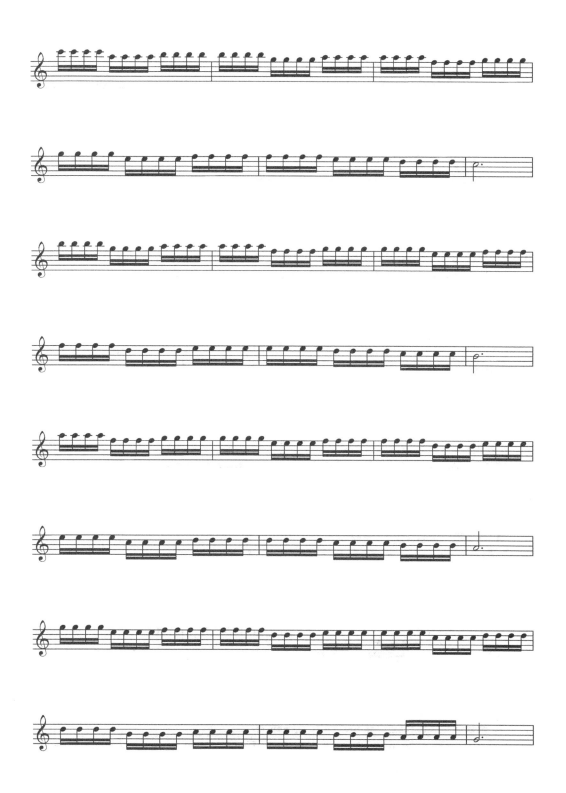

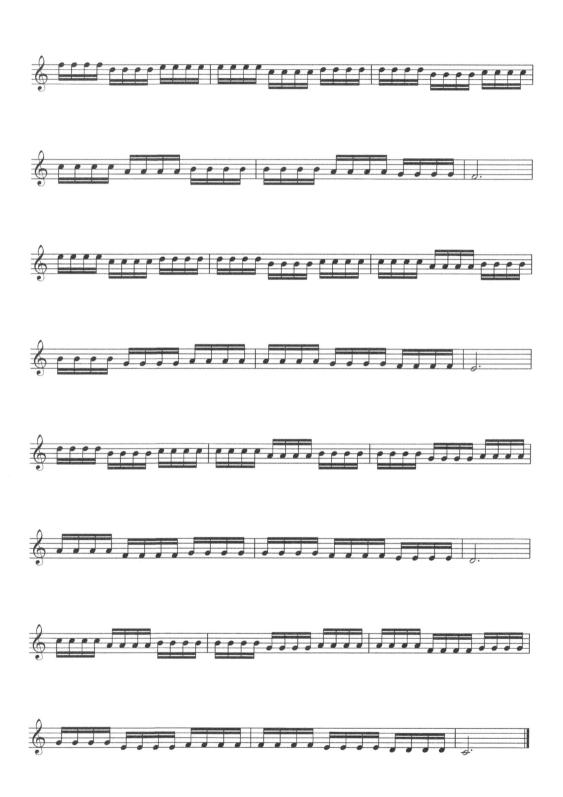

双吐练习2

柴琳

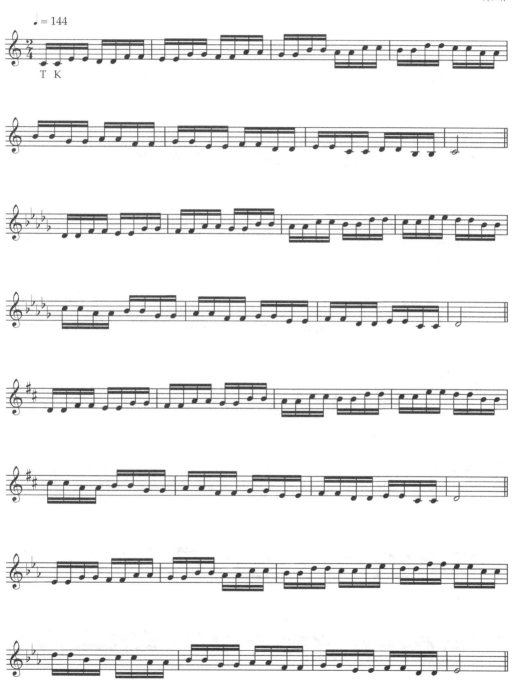

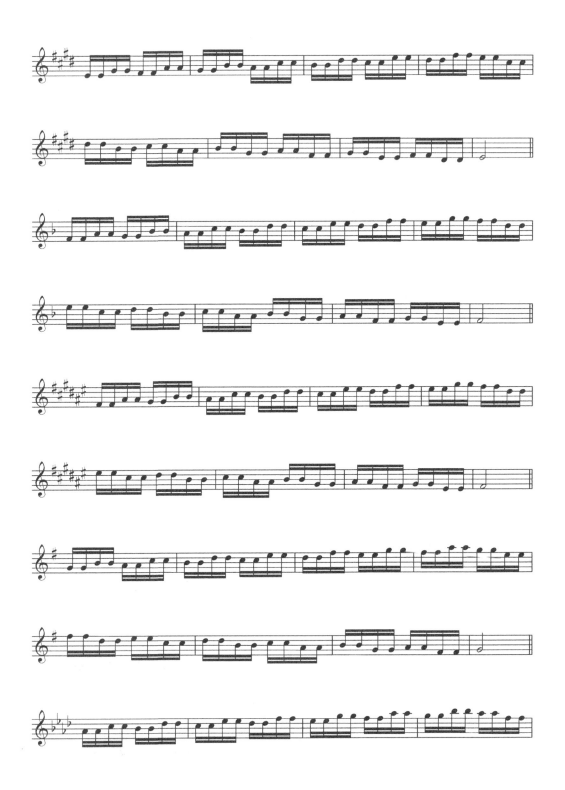

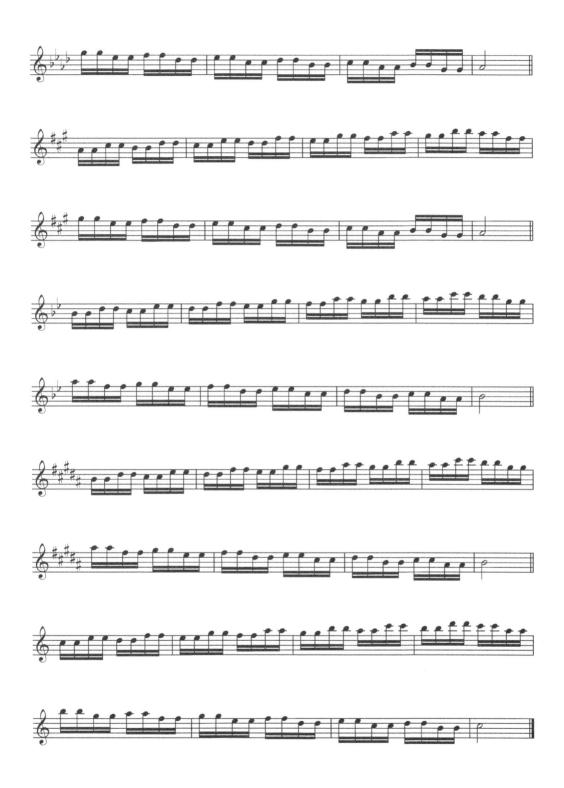

琶音练习

大小三和弦琶音

J. B. Arban

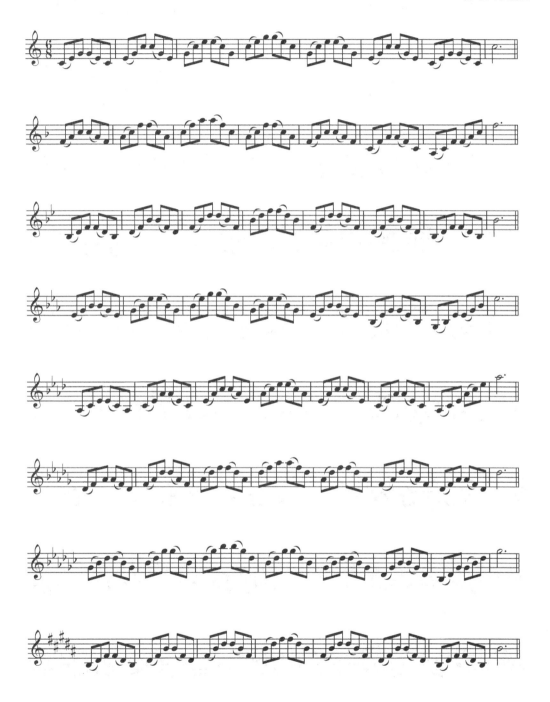

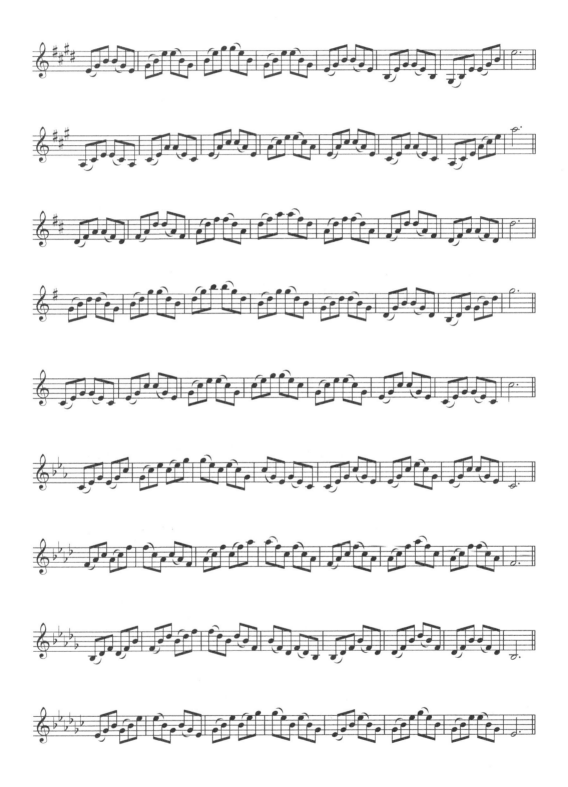

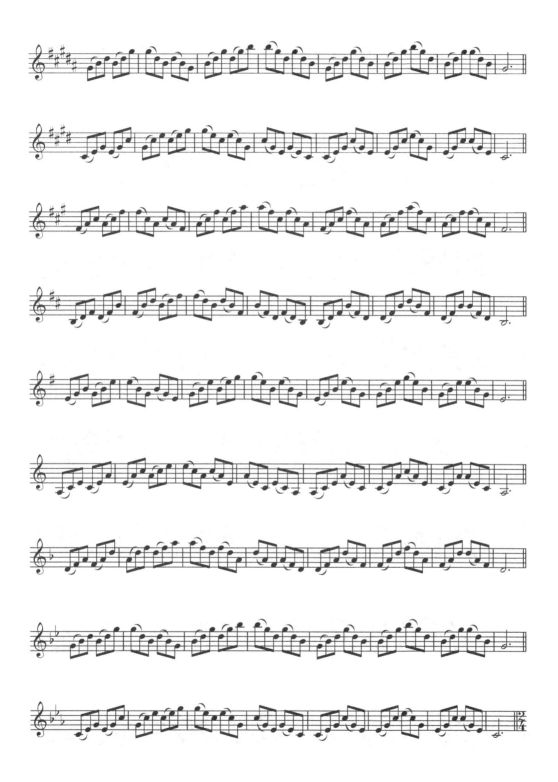

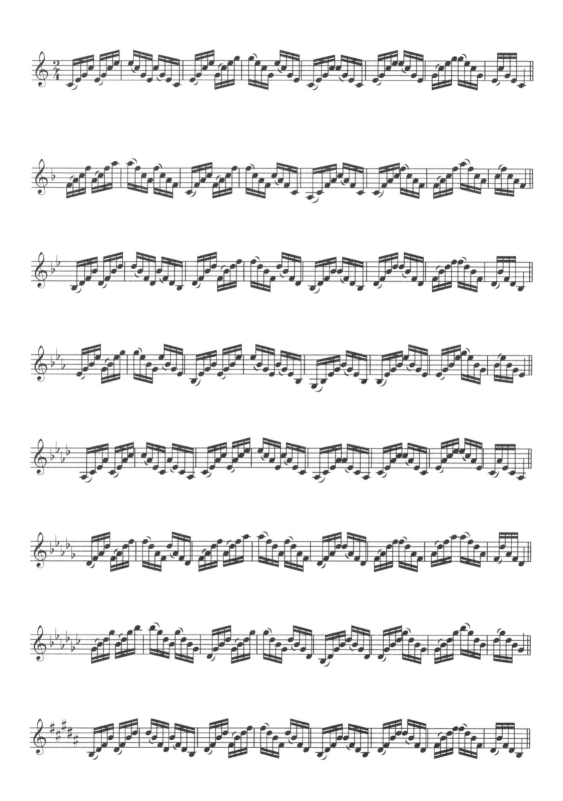

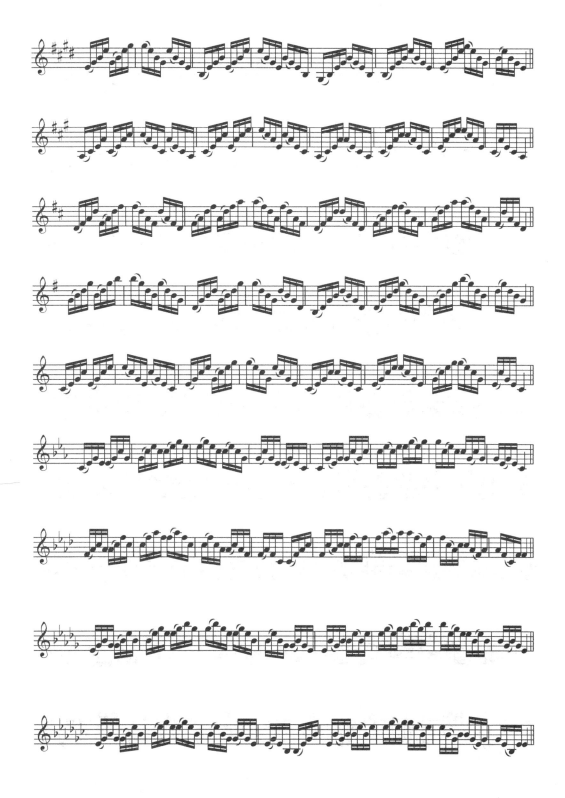

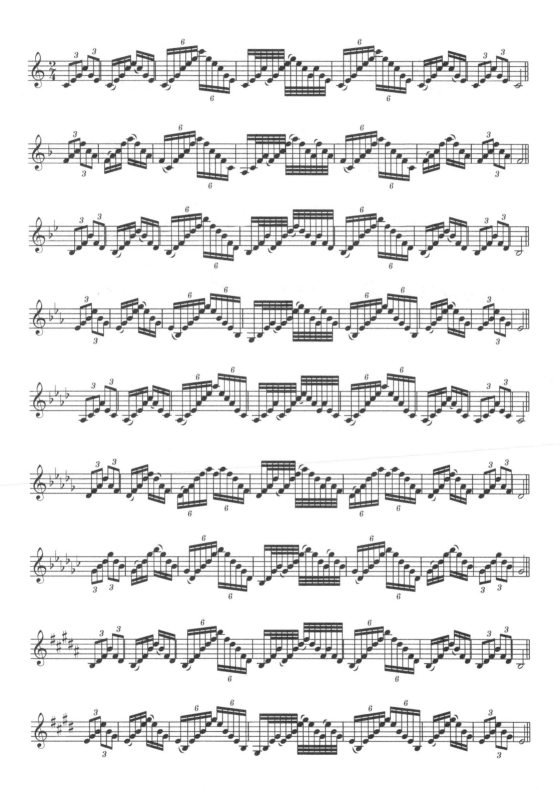

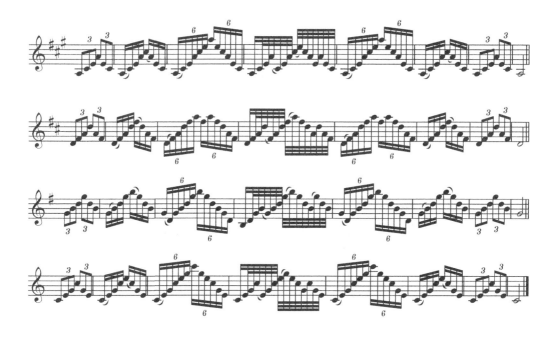

属七和弦琶音

J. B. Arban

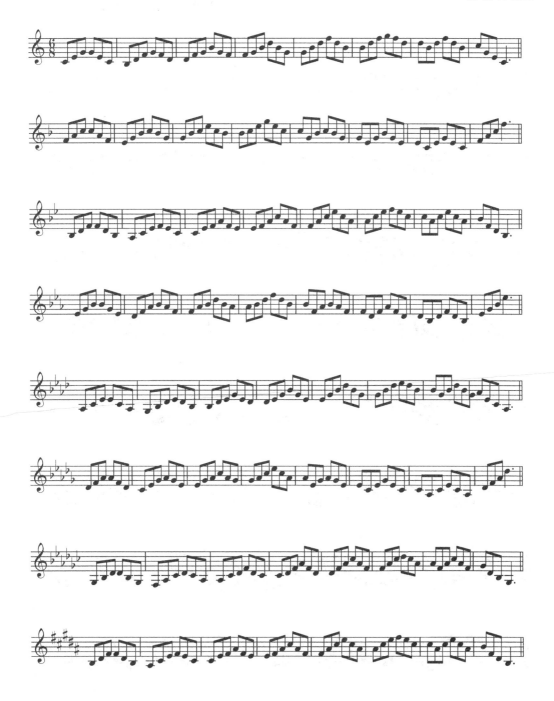

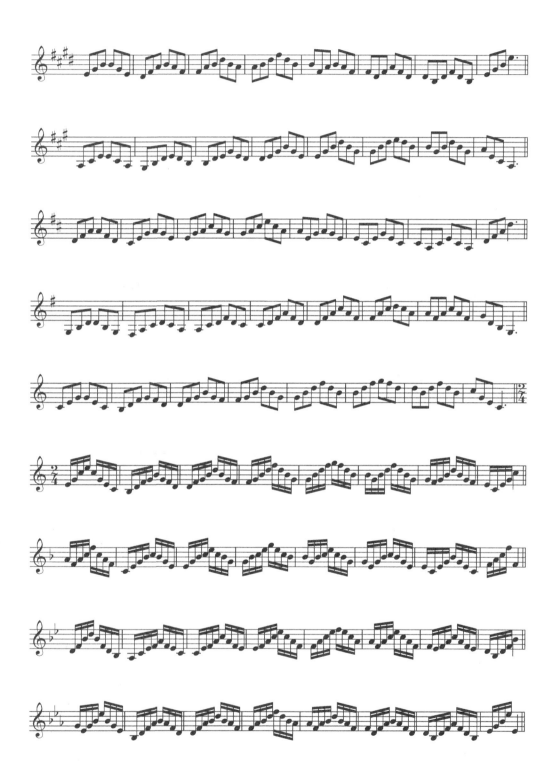

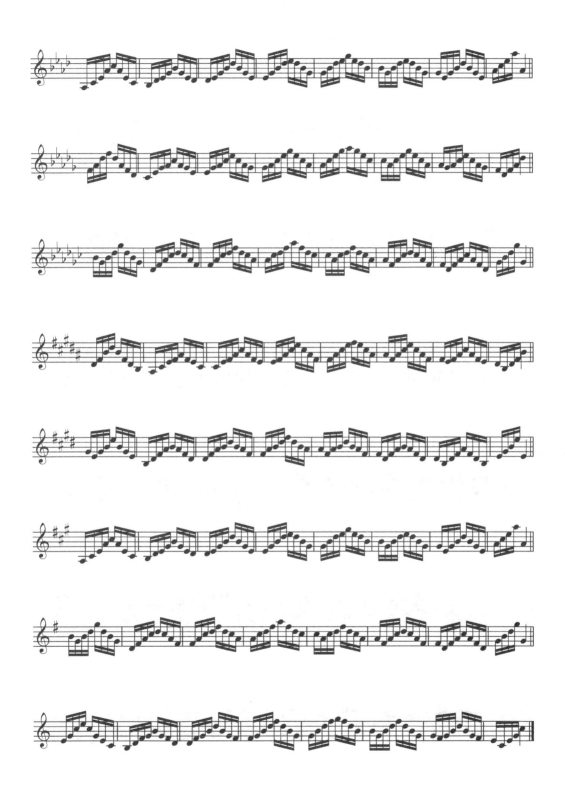

减七和弦琶音

J. B. Arban

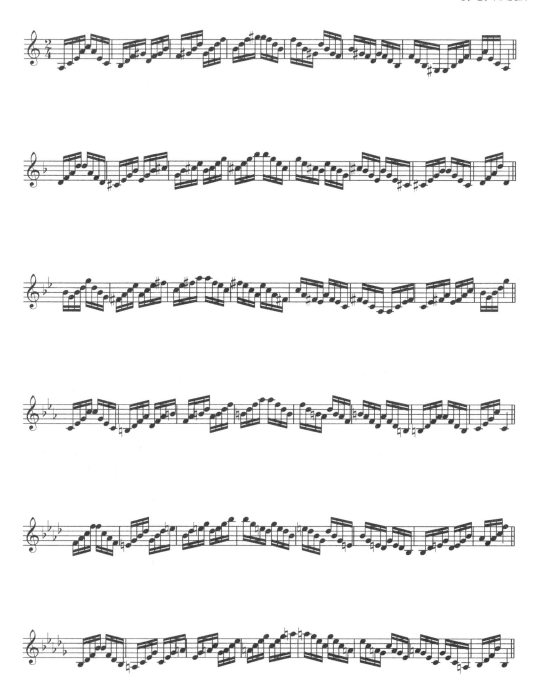

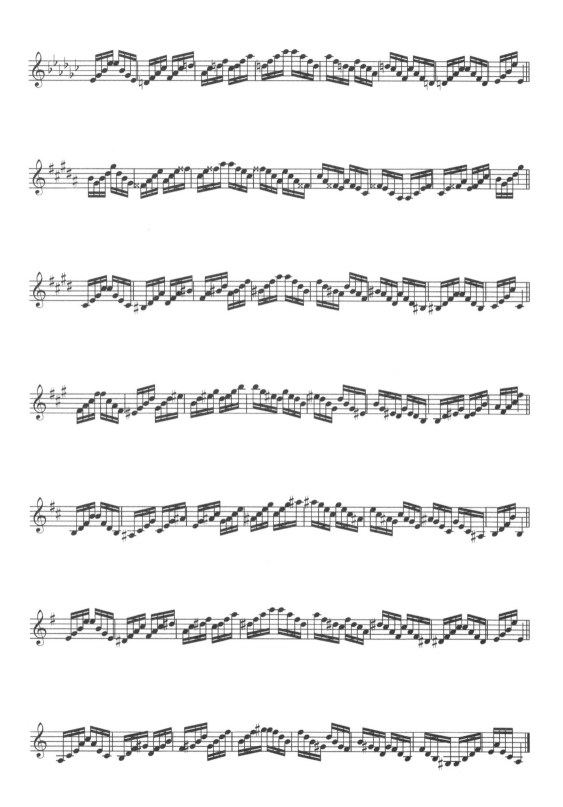

灵活性练习

灵活性练习1

柴琳

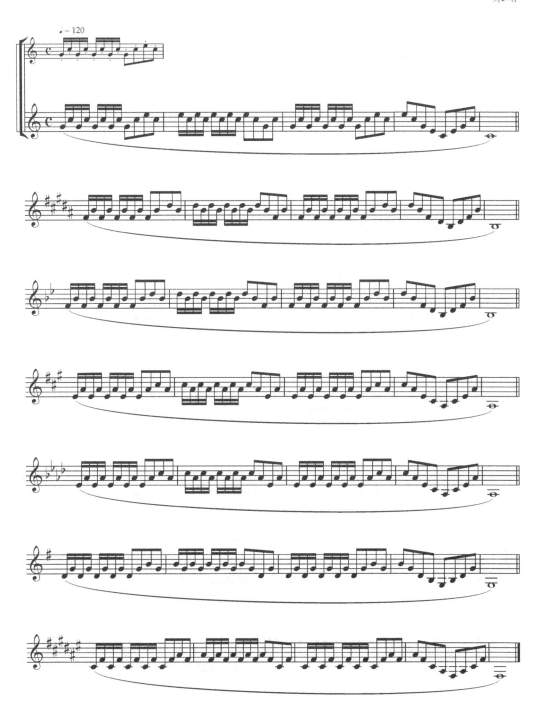

灵活性练习2

柴琳

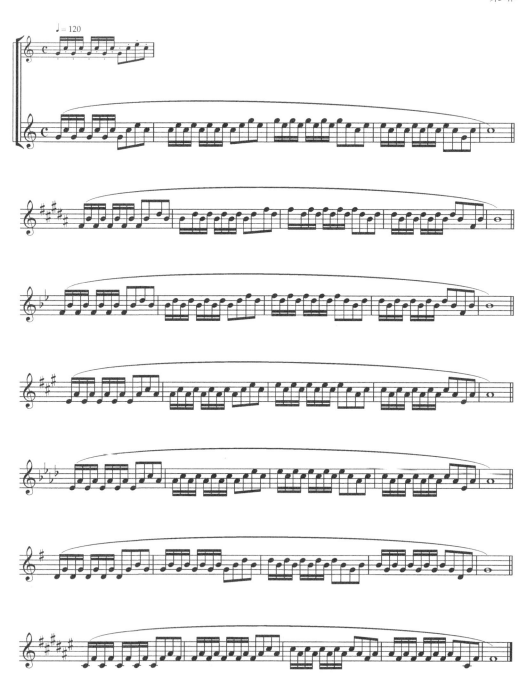

每日练习

每日练习1

柴琳

*演奏时不改变按键指法，控制嘴部向下滑动半音。

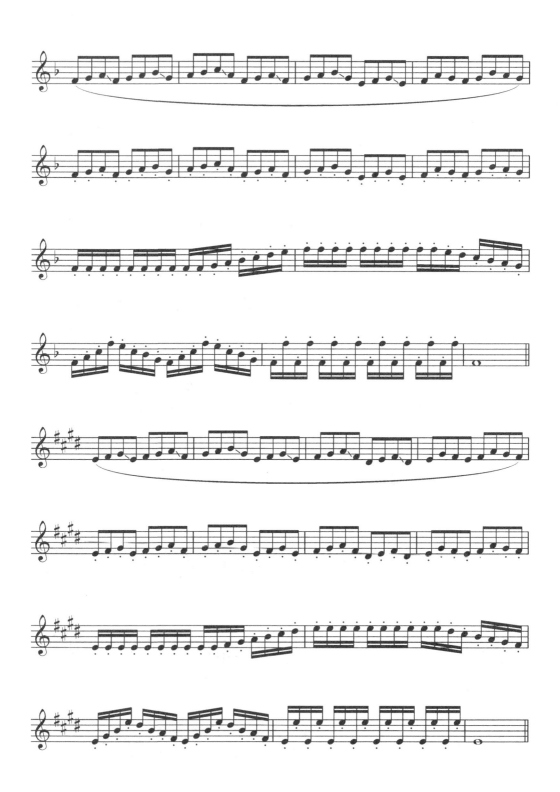

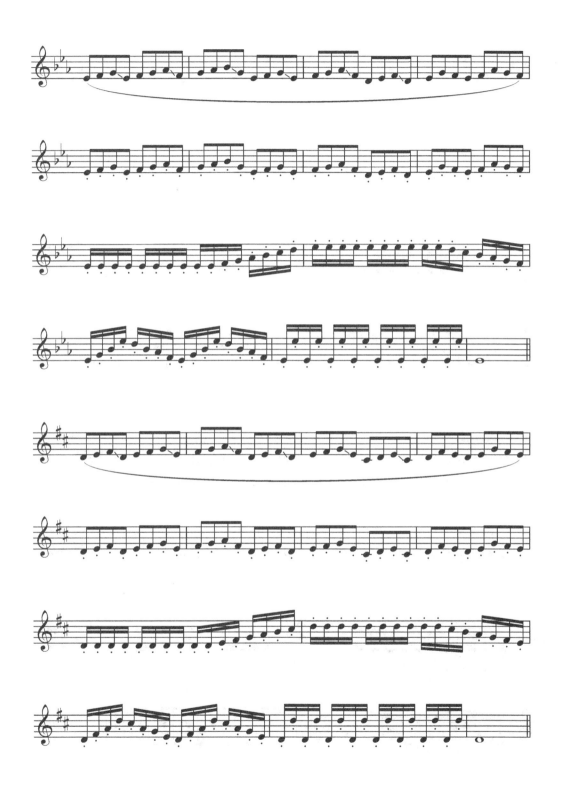

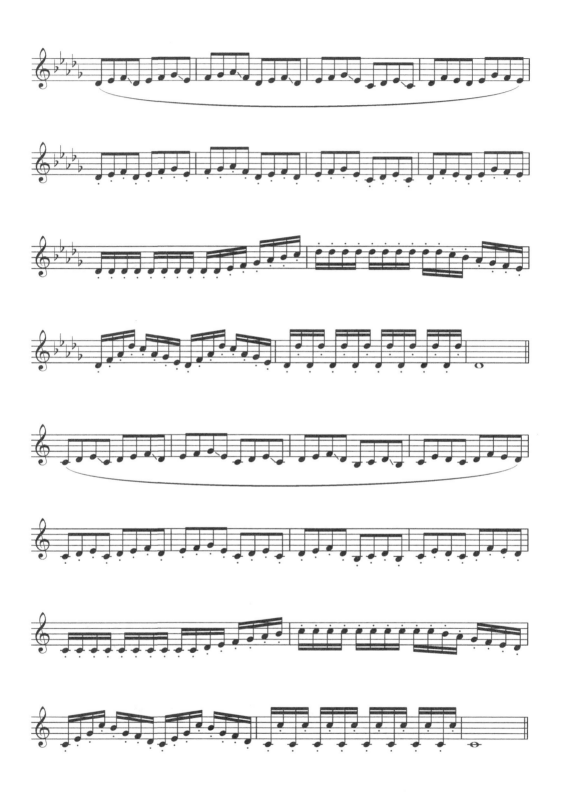

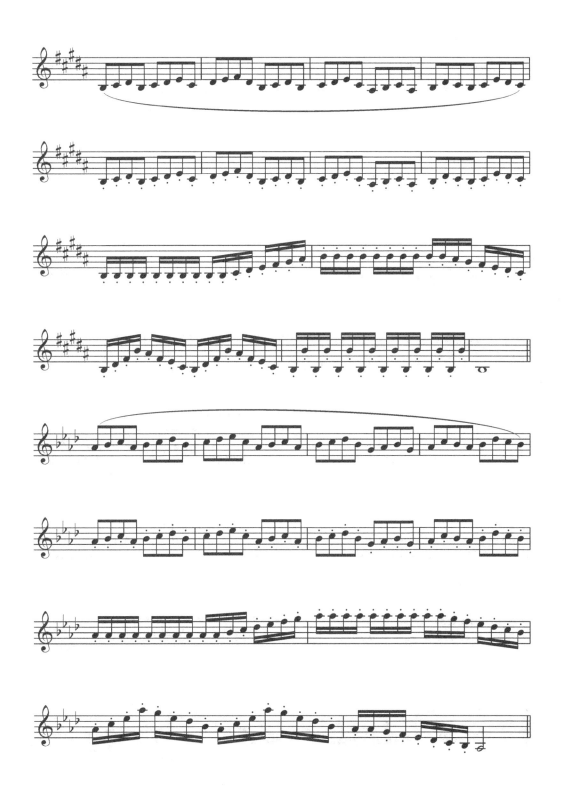

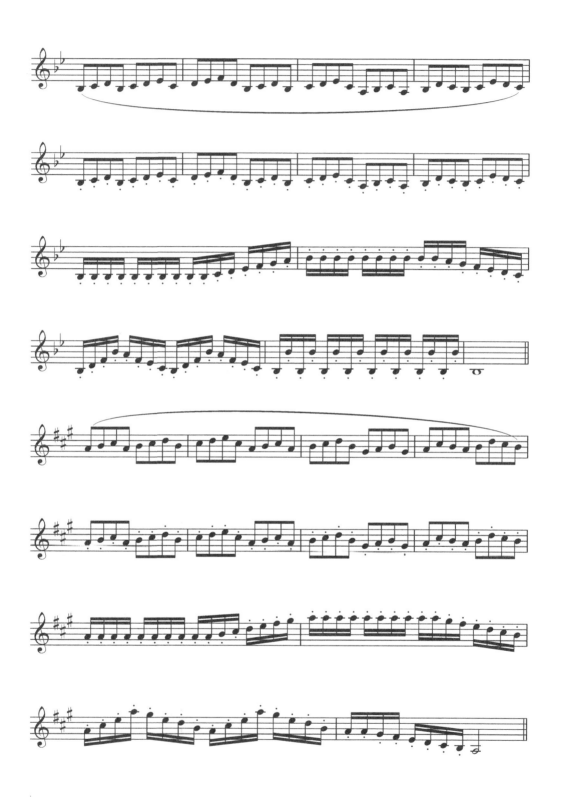

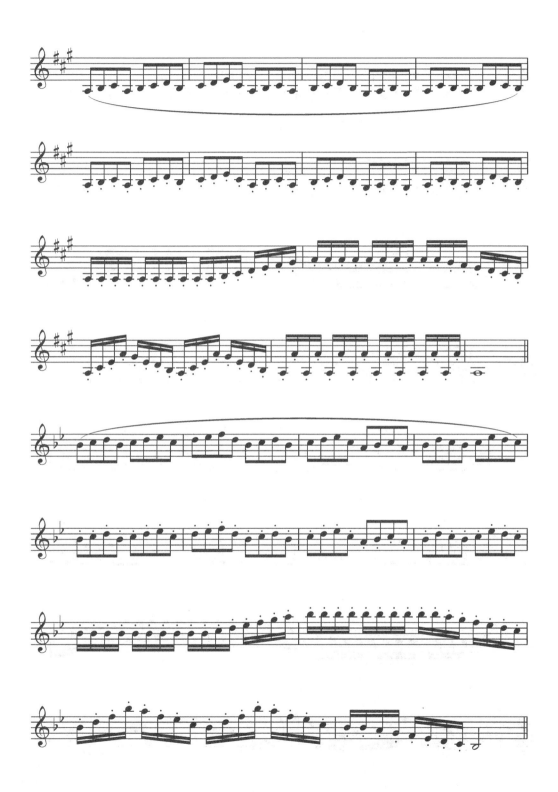

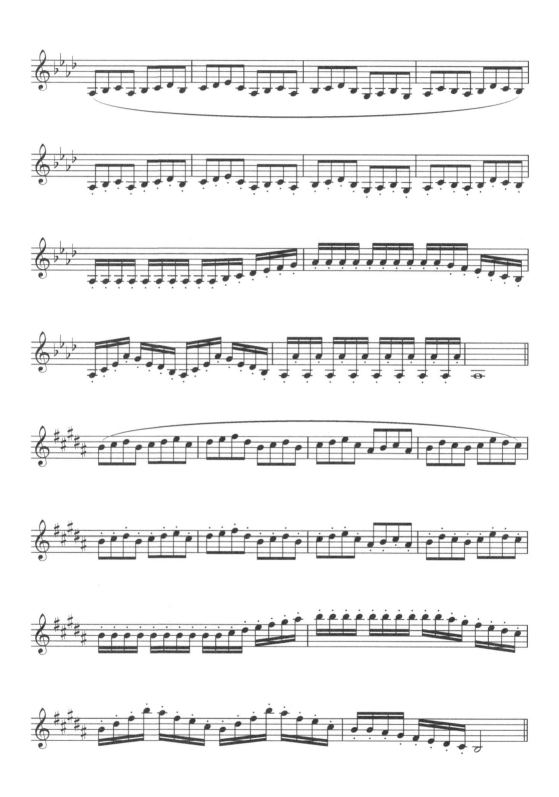

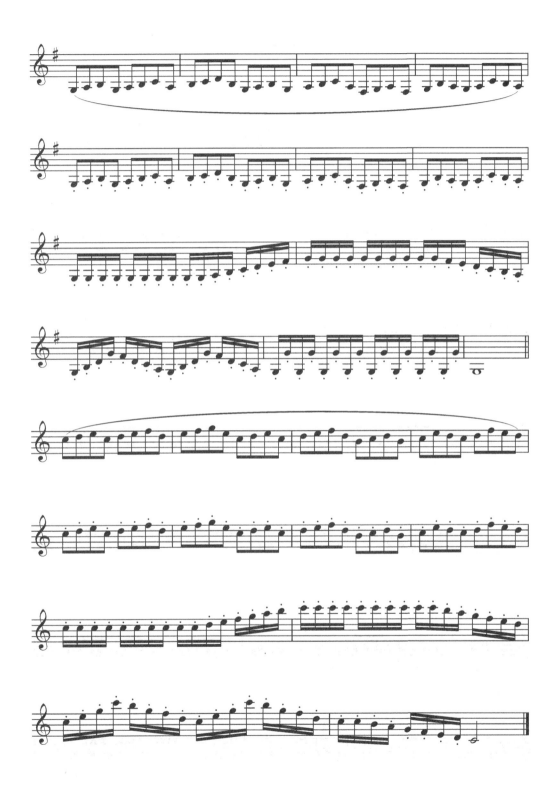

每日练习2

柴琳

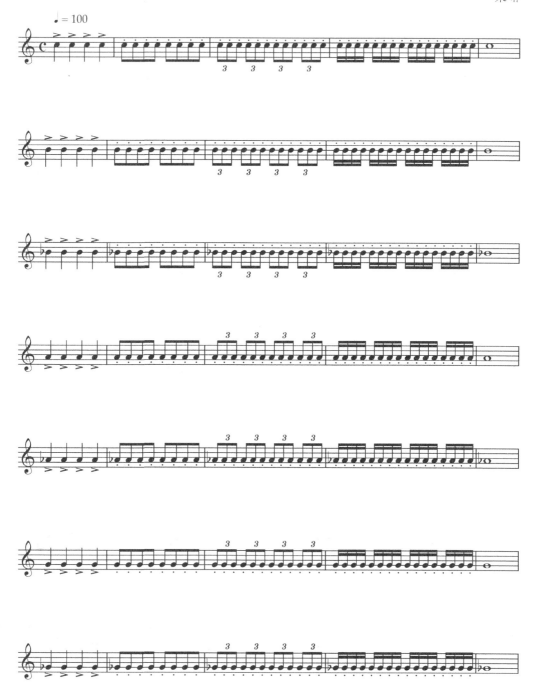

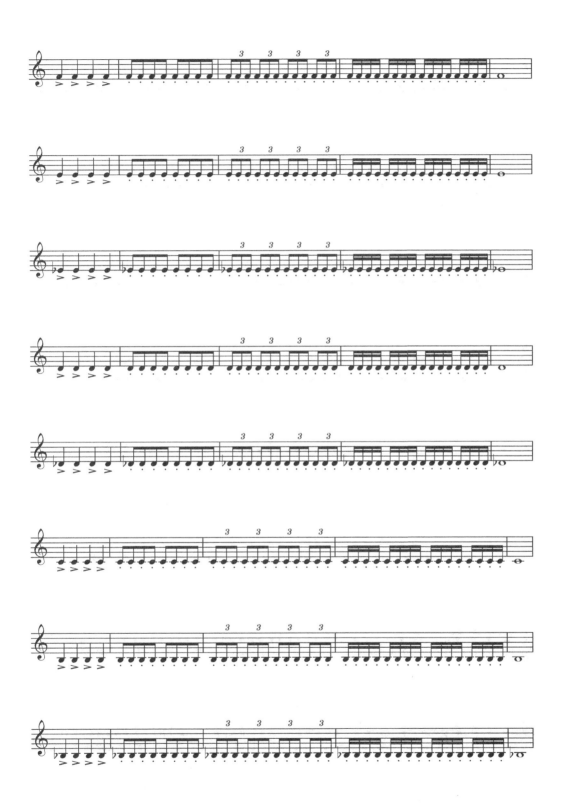

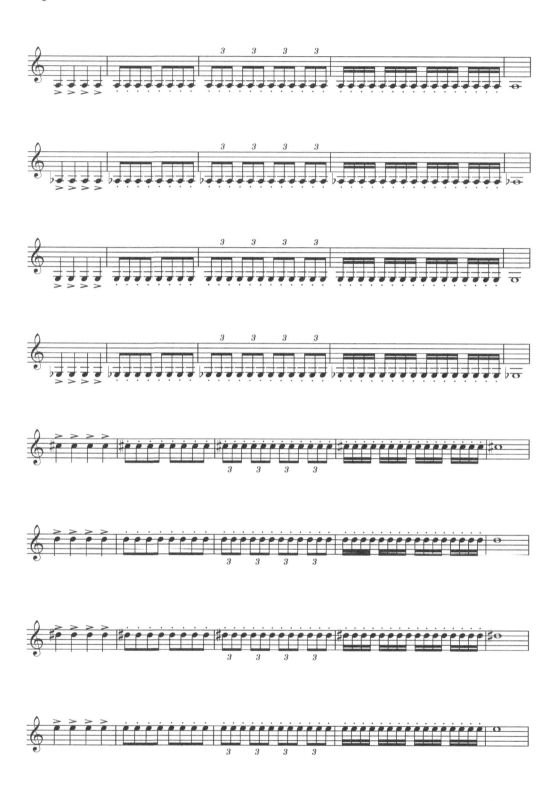

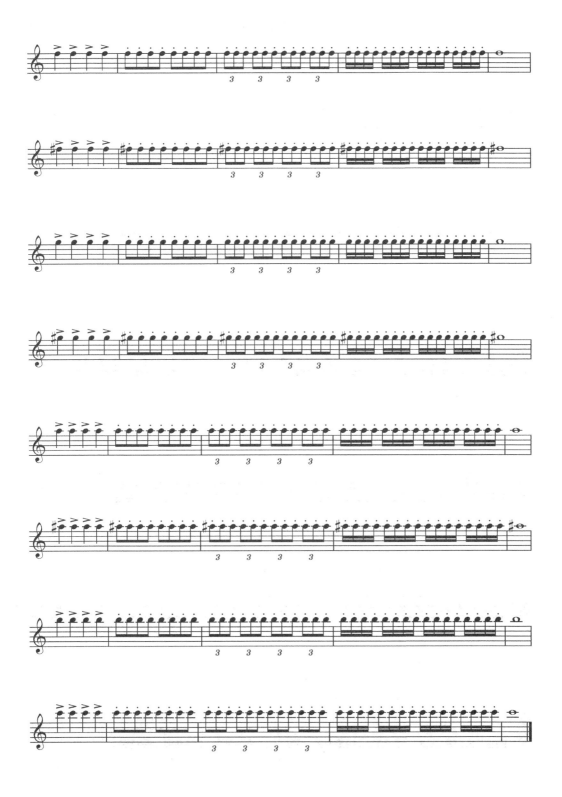

每日练习3

柴琳

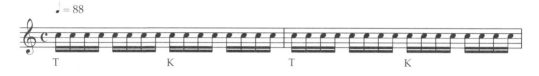

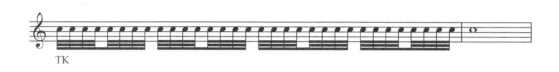

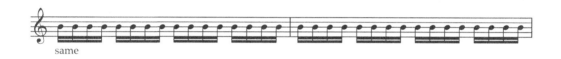

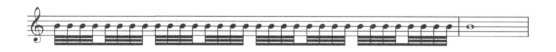

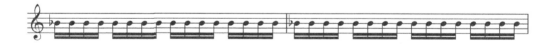

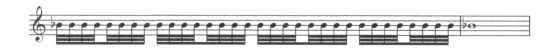

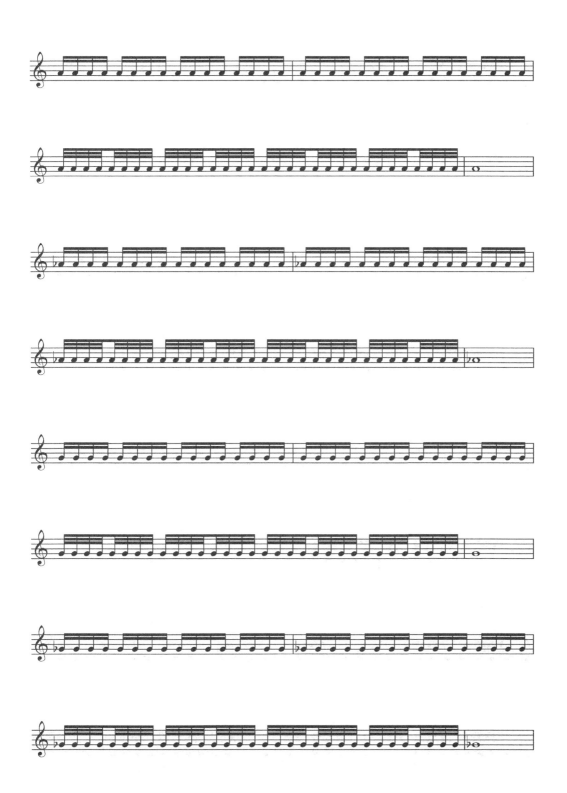

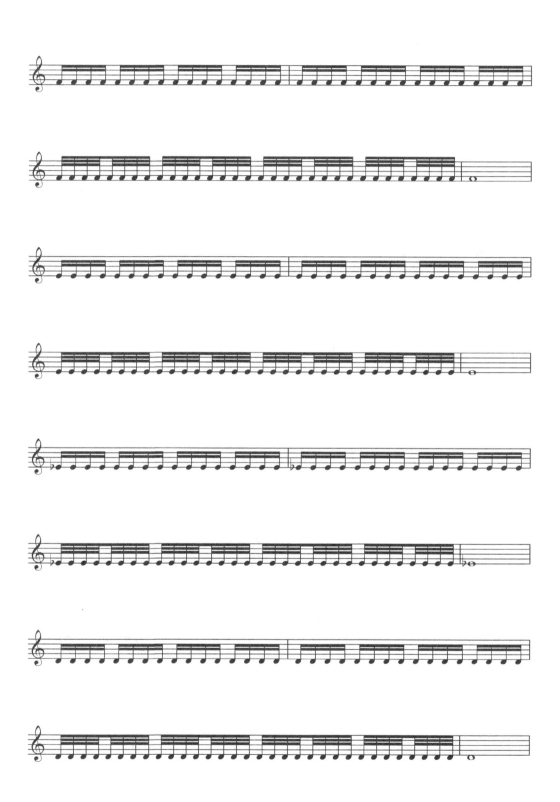

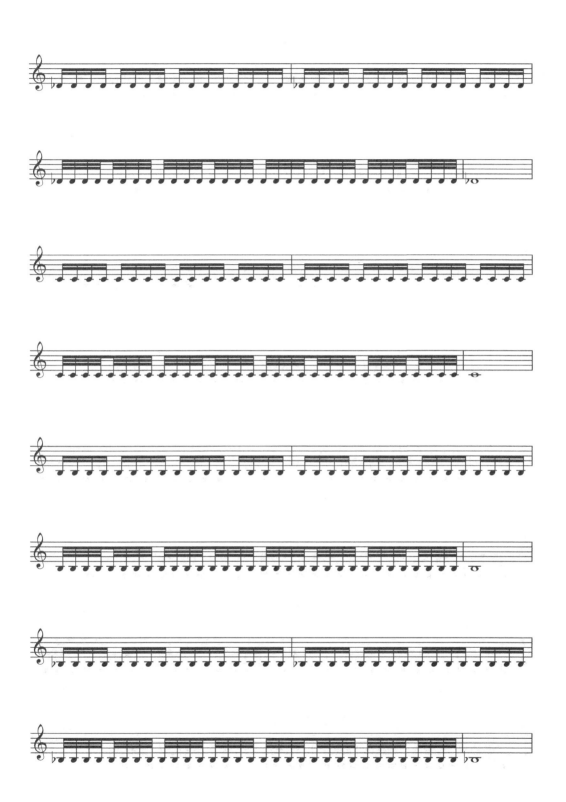

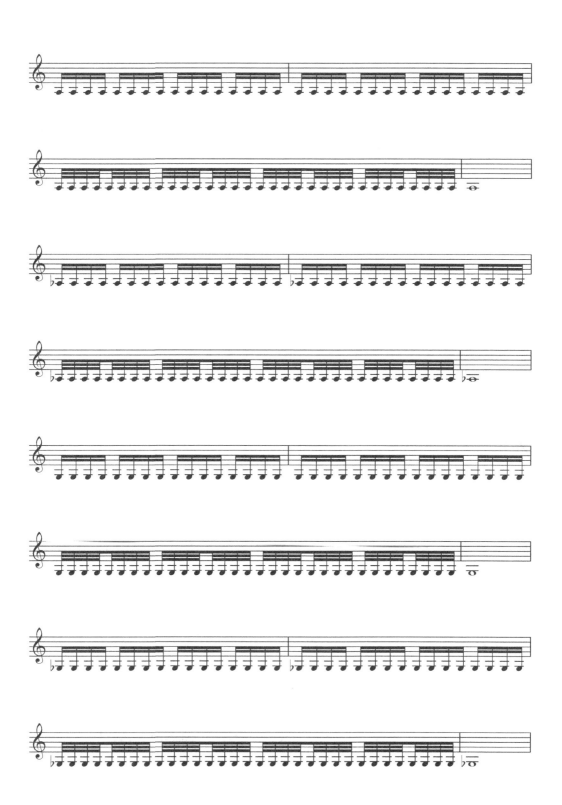

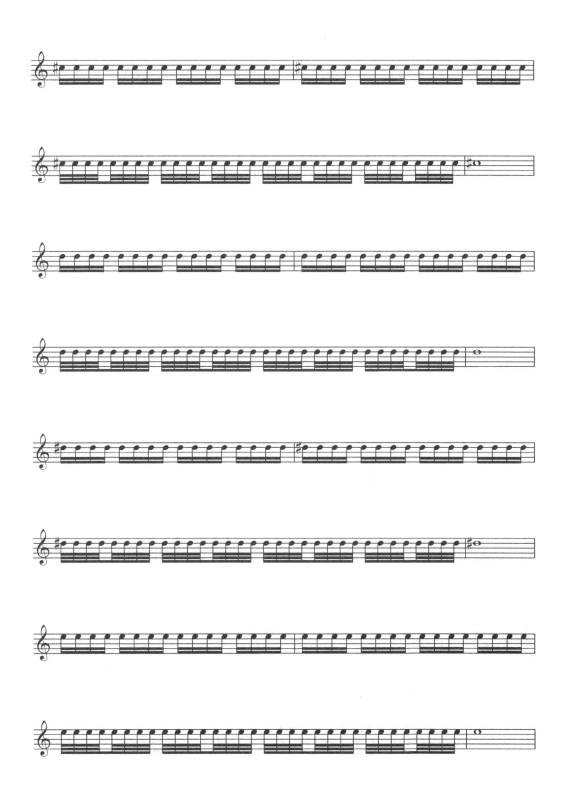

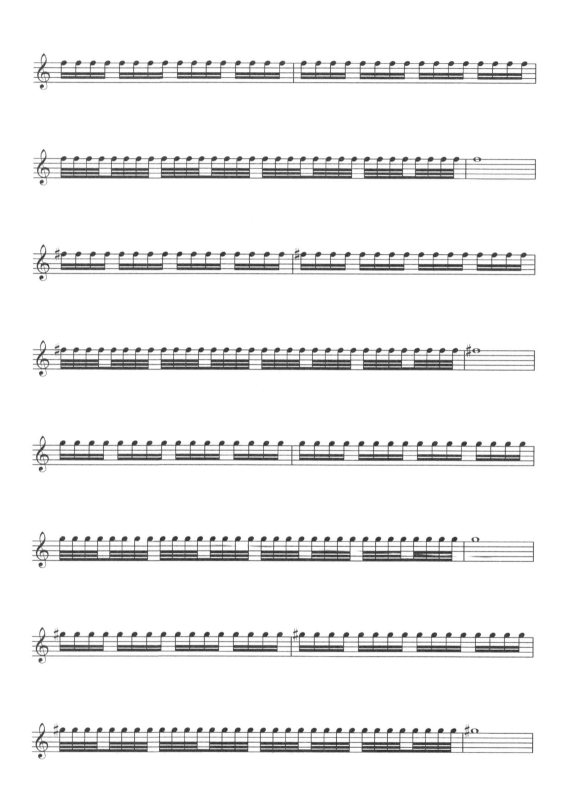

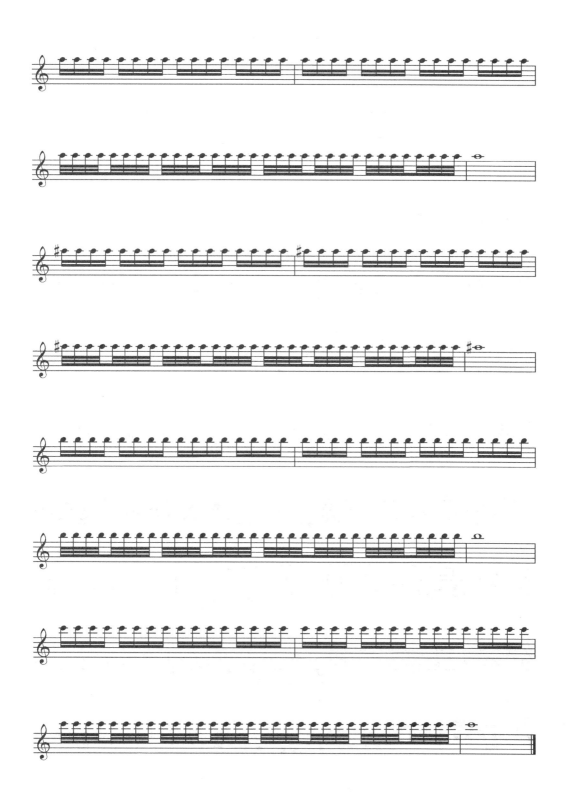

每日练习4

柴琳

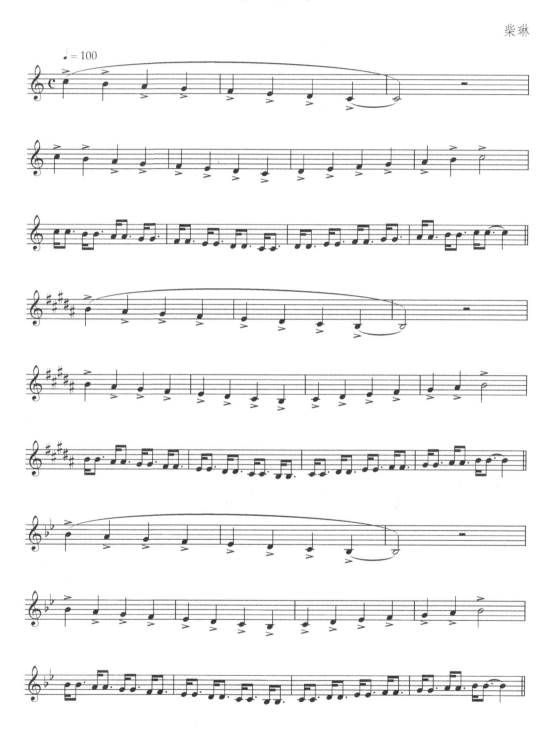

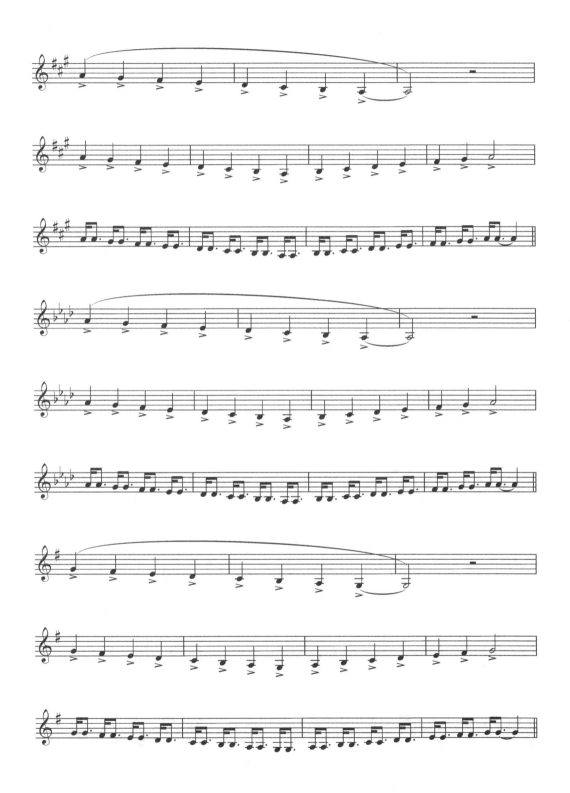

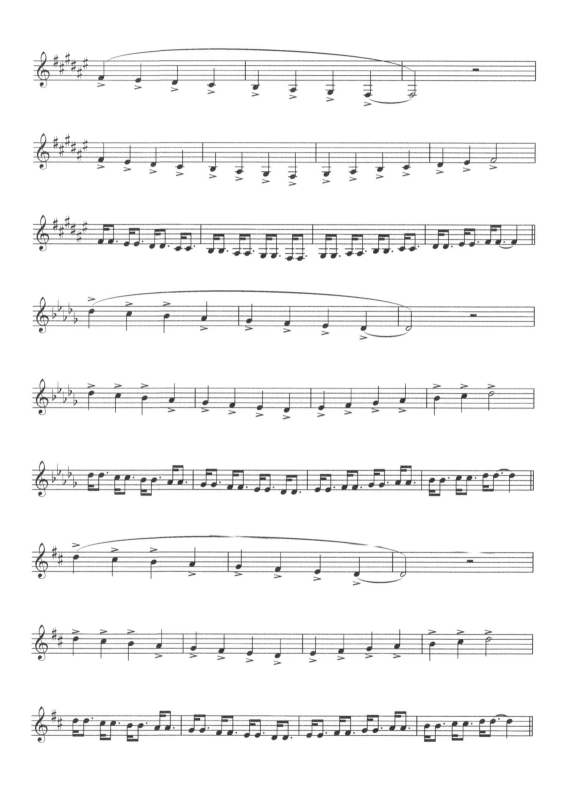

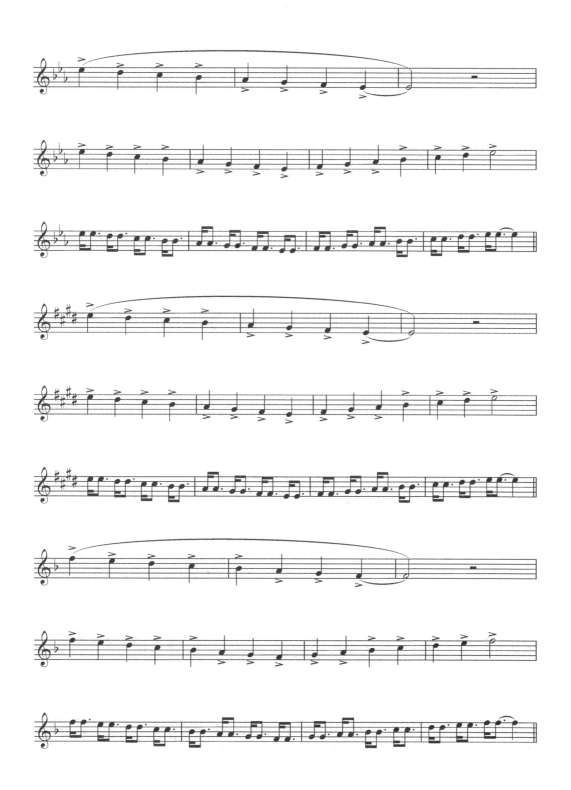

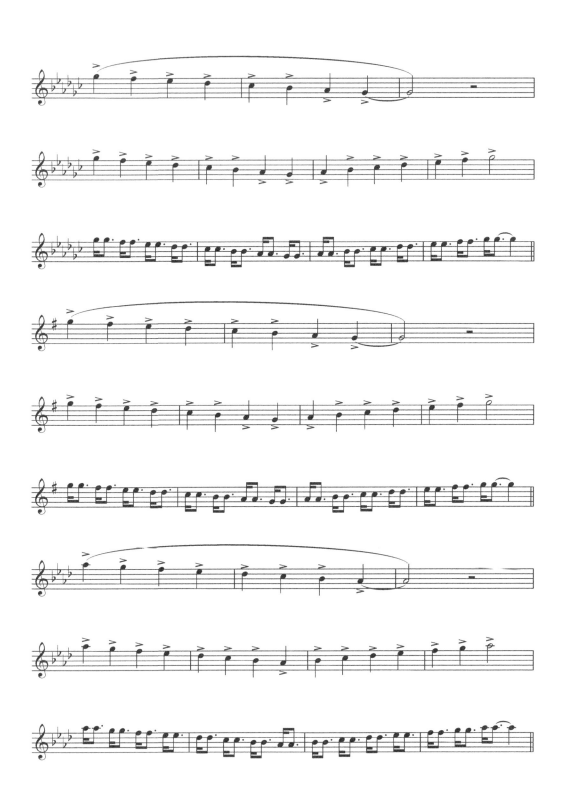

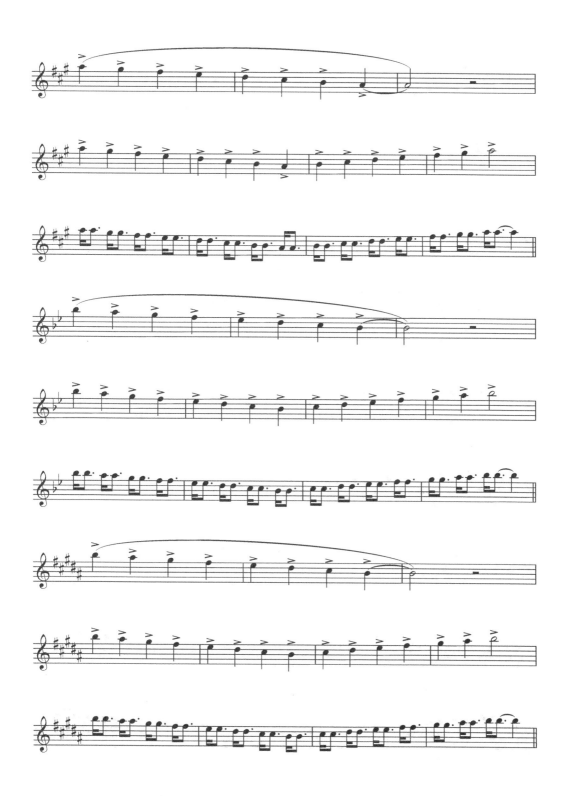

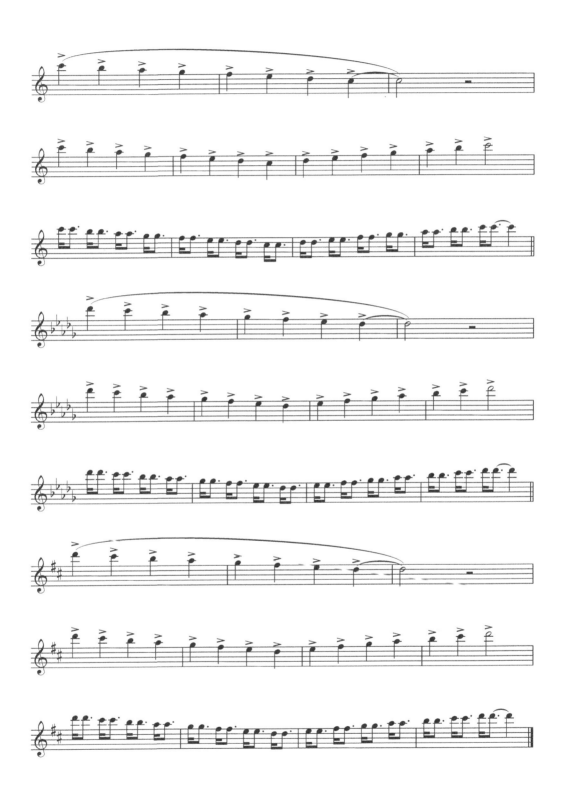

每日练习5

柴琳

每日练习6

柴琳

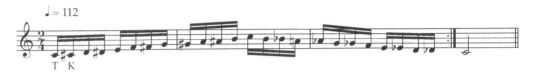

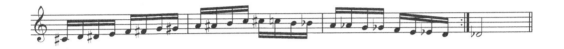

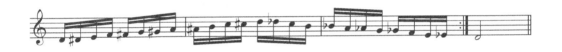

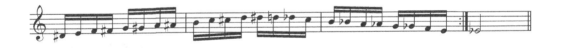

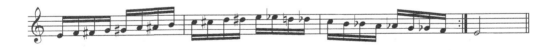

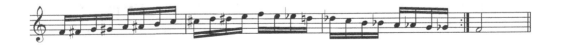

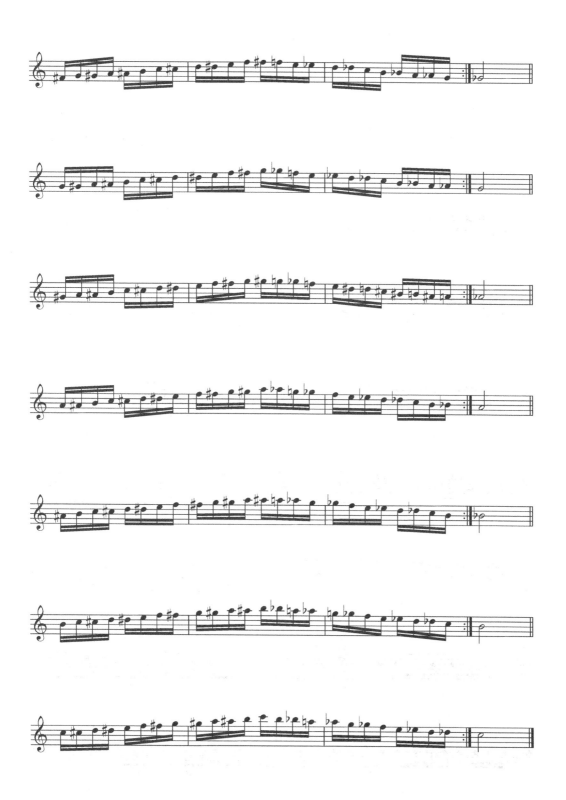

每日练习7

柴琳

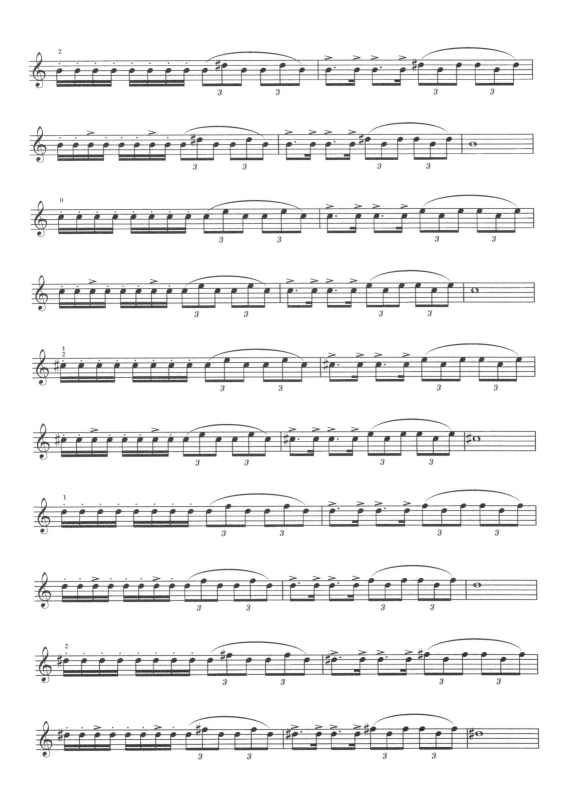

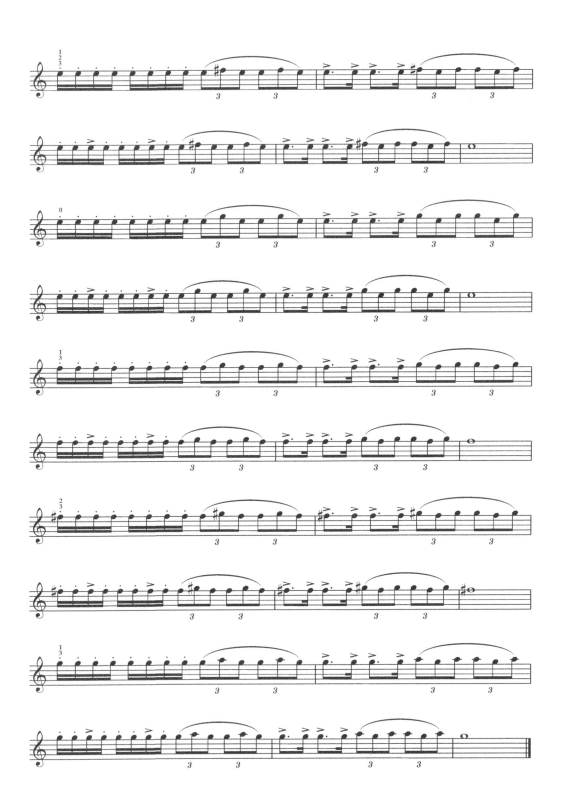

每日练习8

柴琳

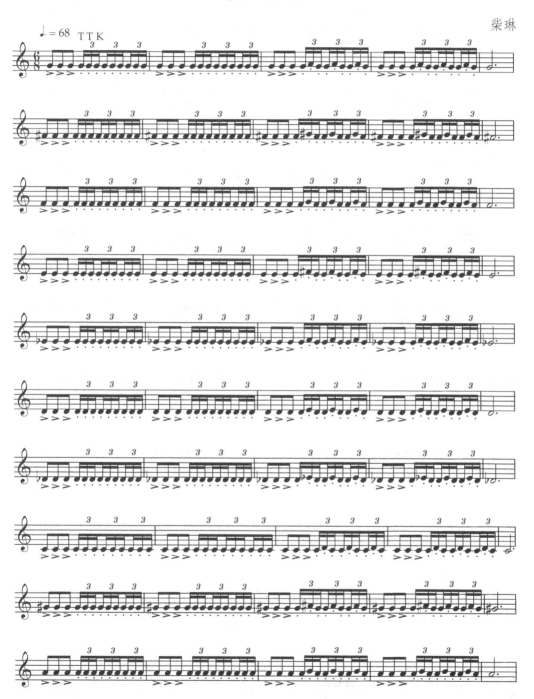

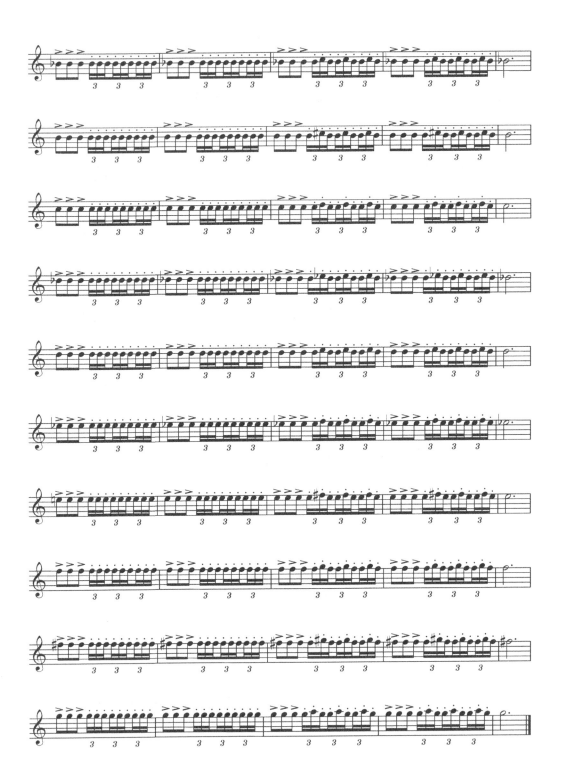

每日练习9

柴琳

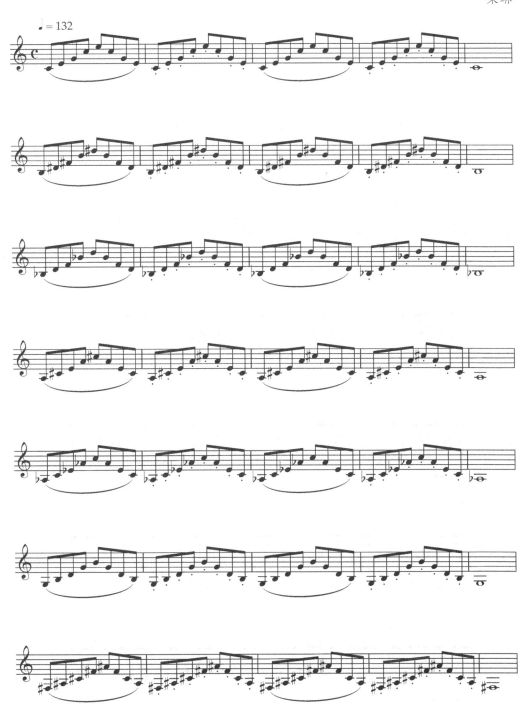

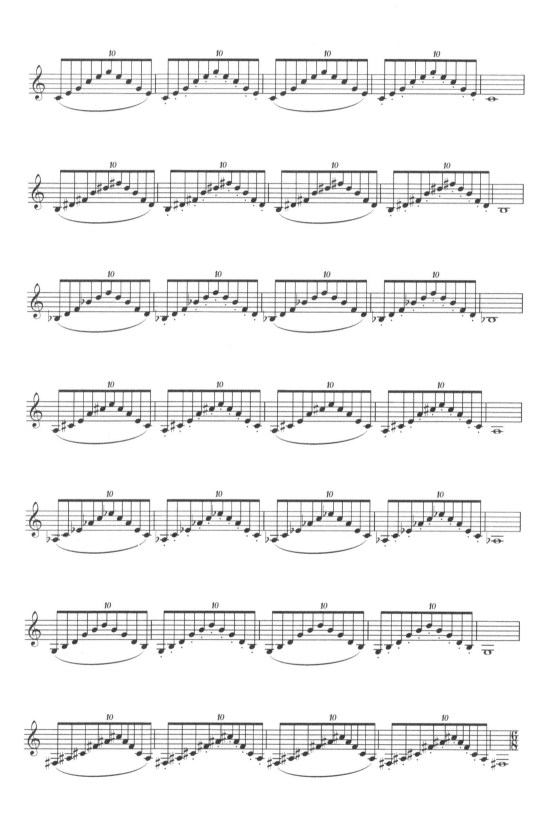

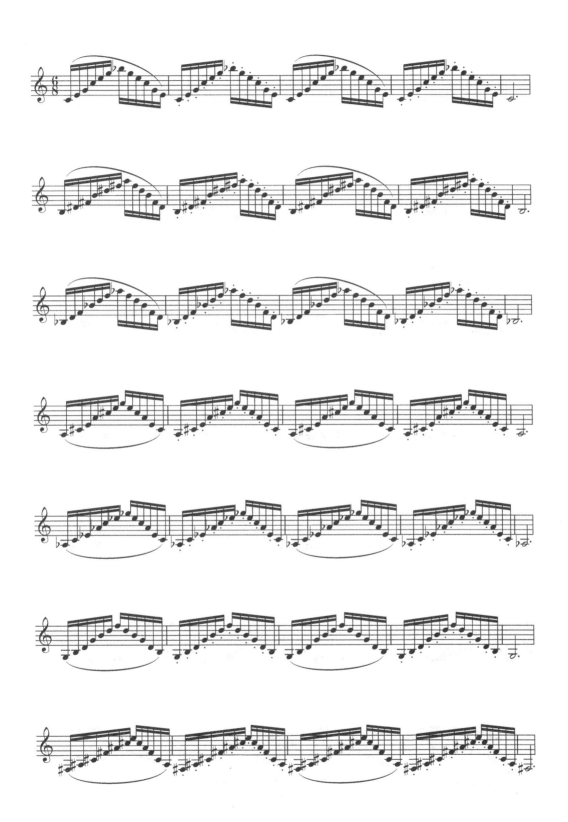

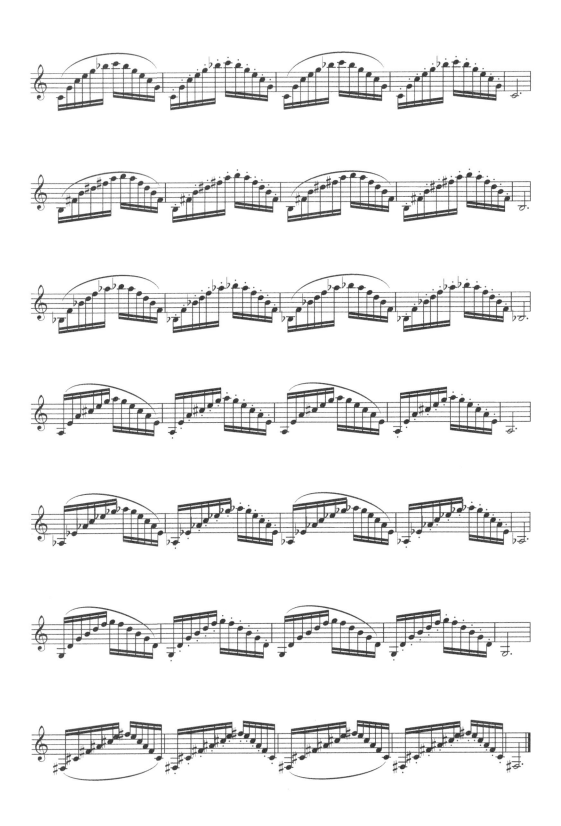

阿尔班练习曲

阿尔班练习曲1

J. B. Arban

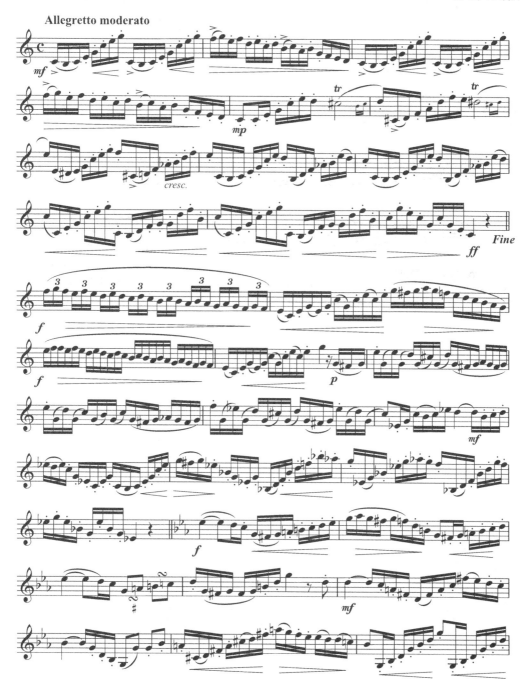

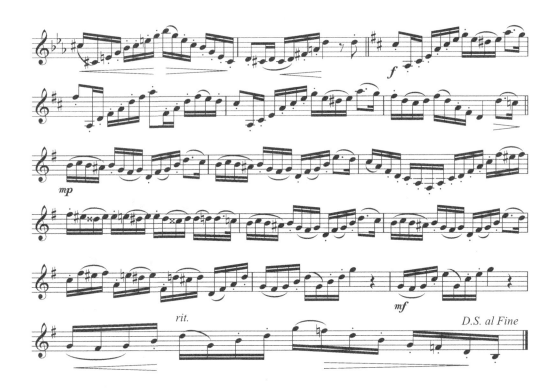

阿尔班练习曲2

J. B. Arban

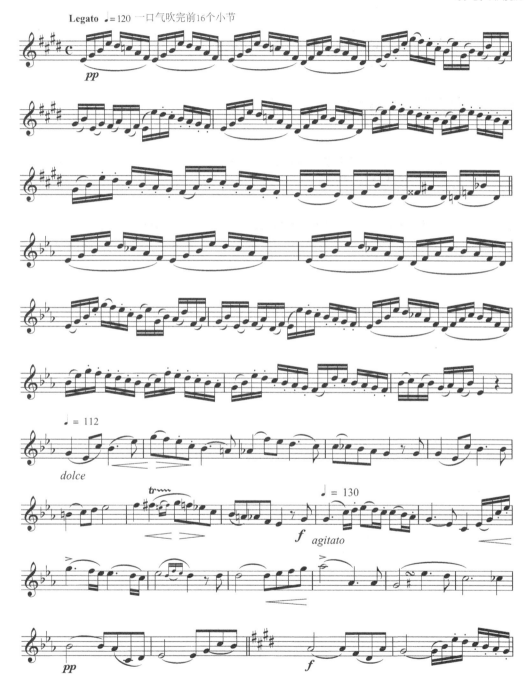

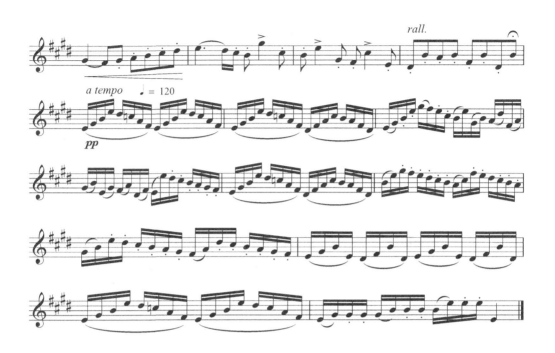

阿尔班练习曲3

J. B. Arban

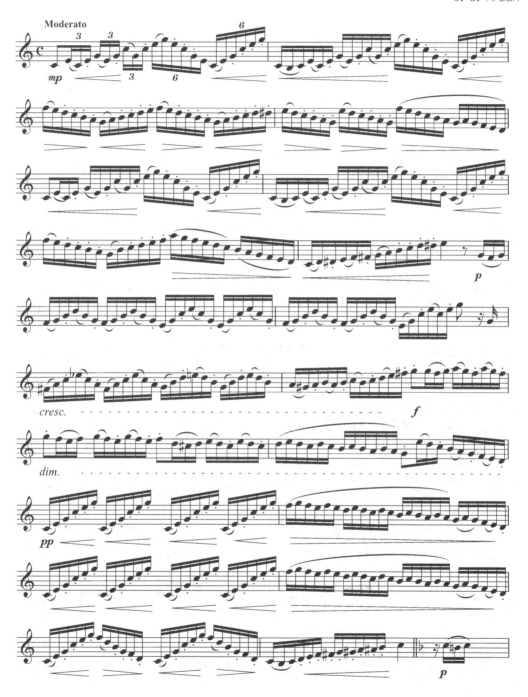

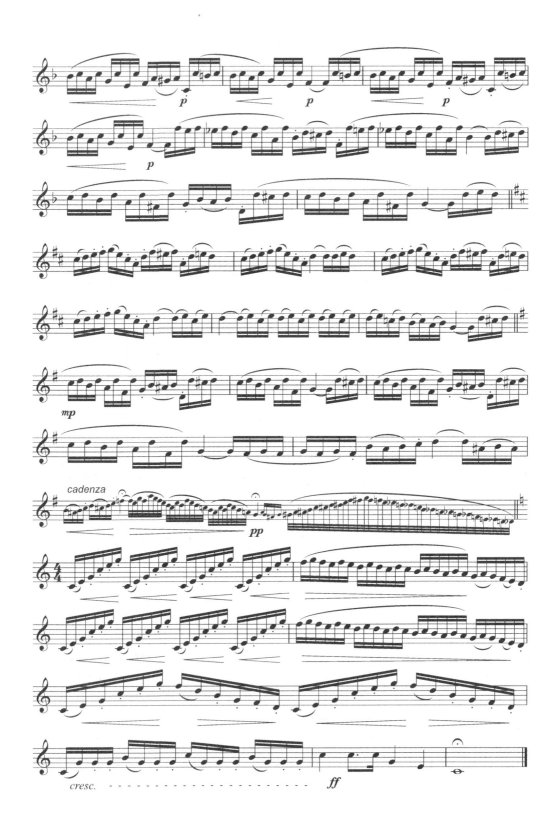

阿尔班练习曲4

J. B. Arban

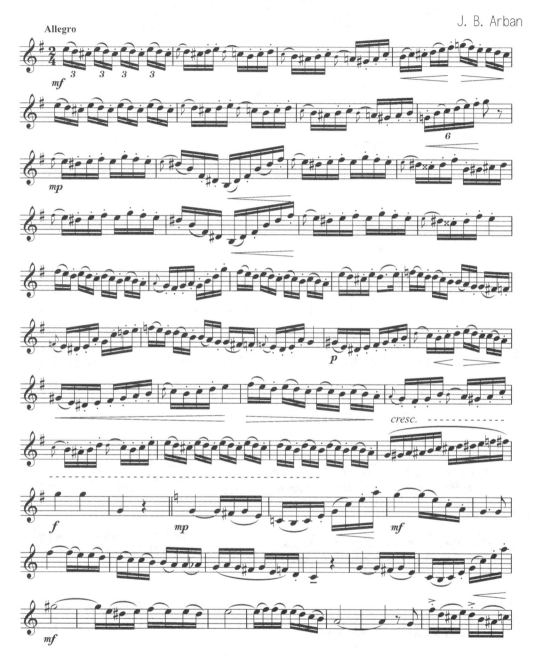

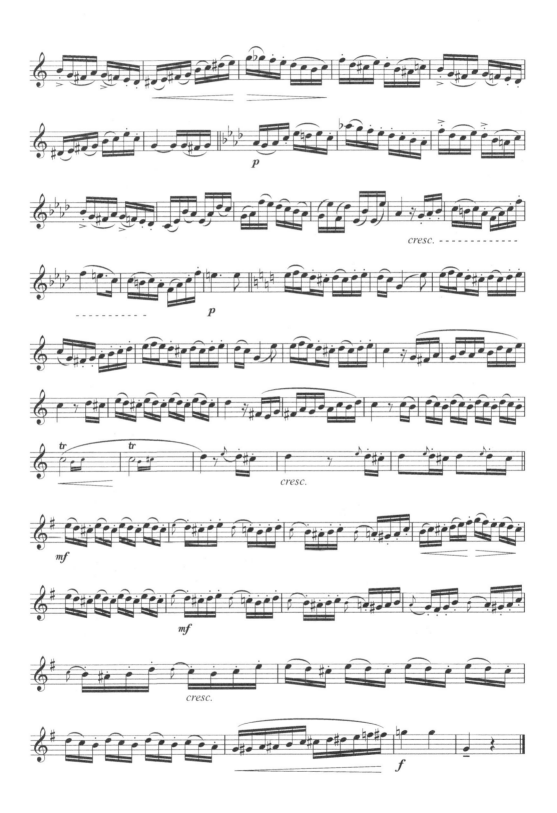

阿尔班练习曲5

J. B. Arban

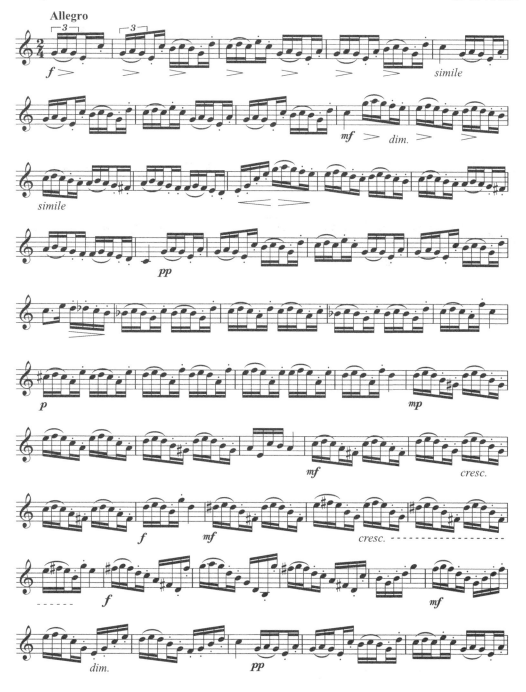

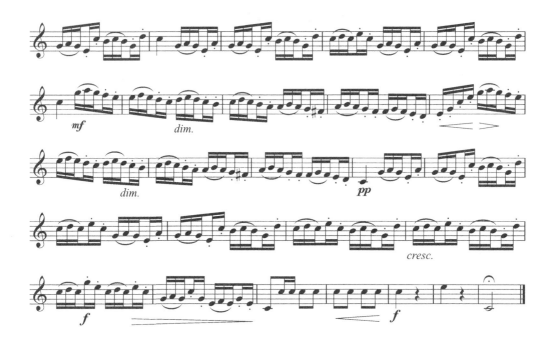

阿尔班练习曲6

J. B. Arban

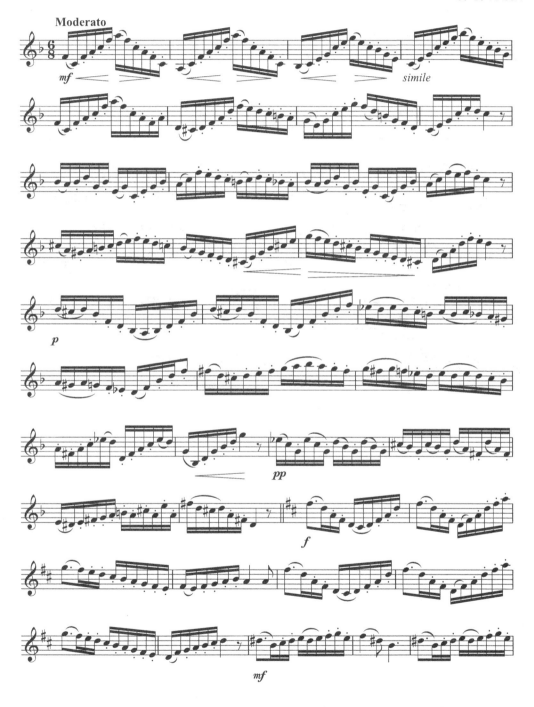

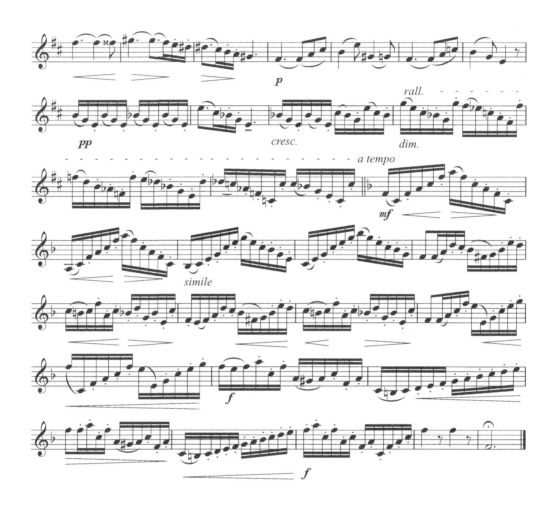

阿尔班练习曲7

J. B. Arban

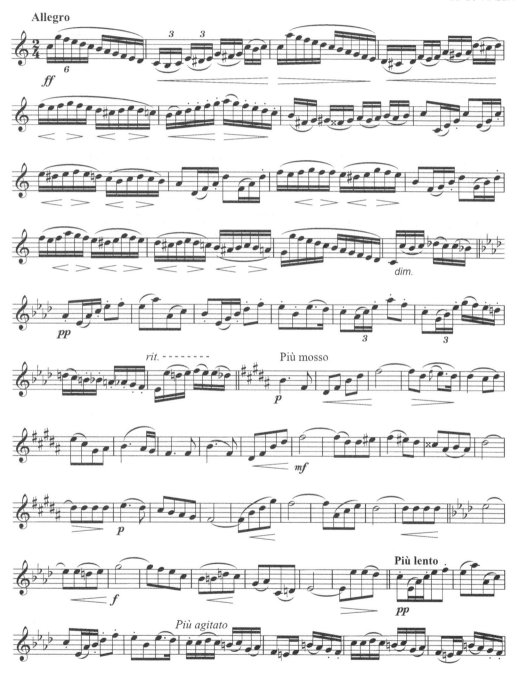

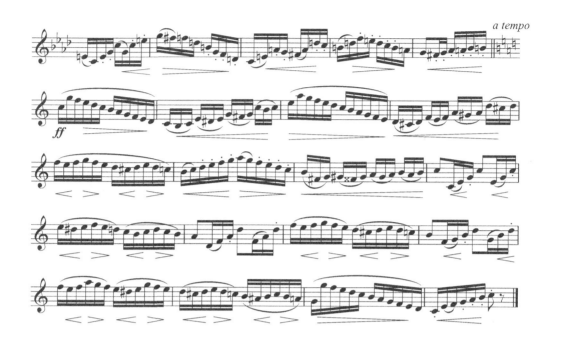

阿尔班练习曲8

J. B. Arban

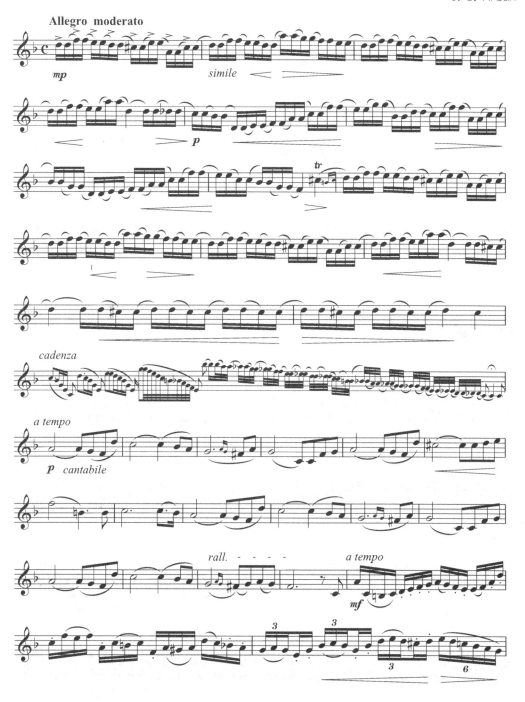

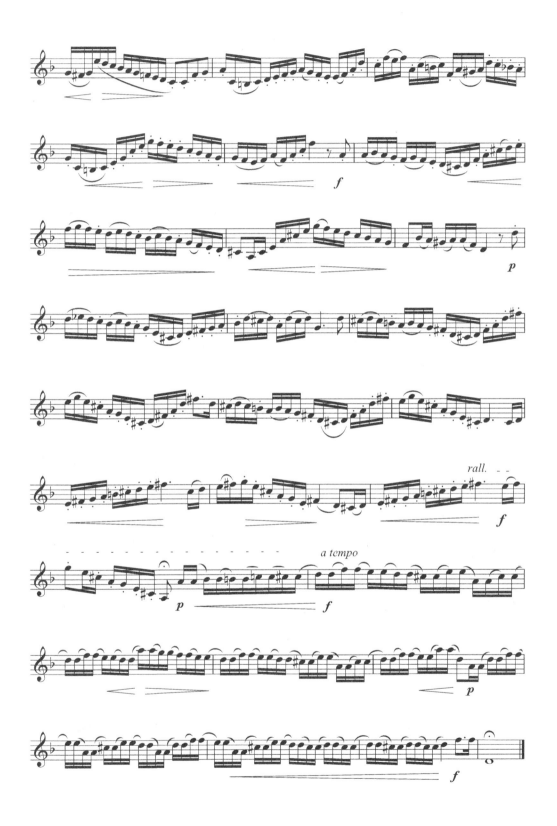

阿尔班练习曲9

J. B. Arban

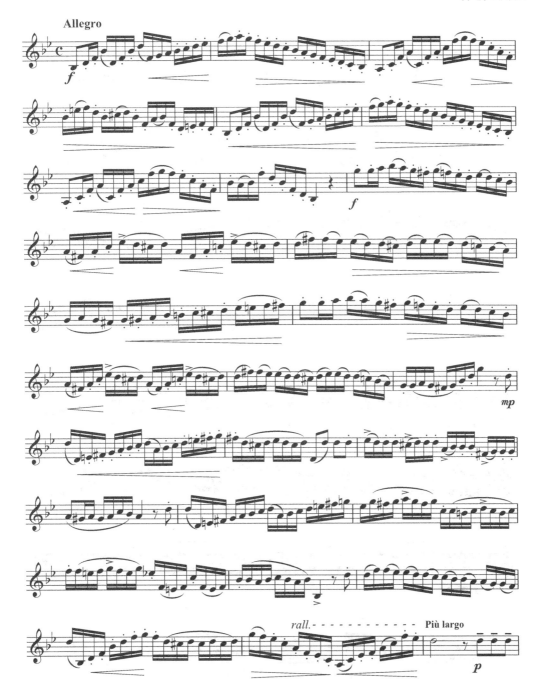

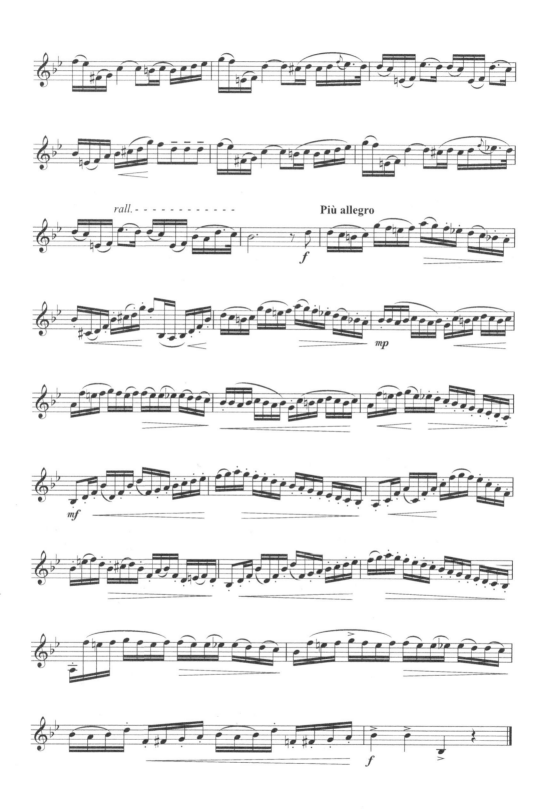

阿尔班练习曲10

J. B. Arban

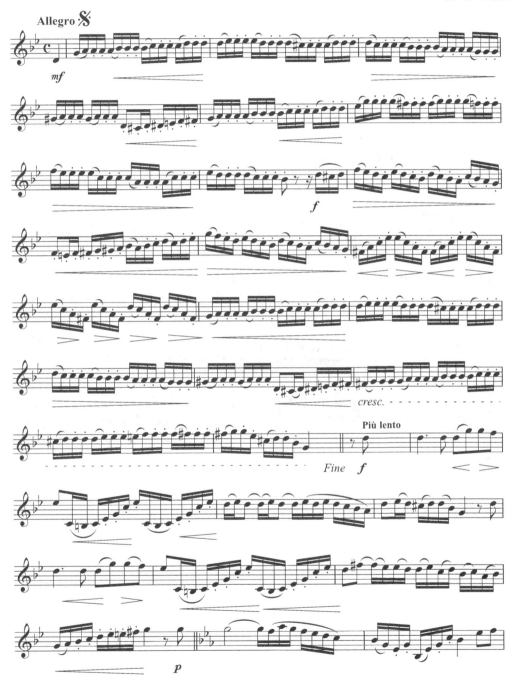

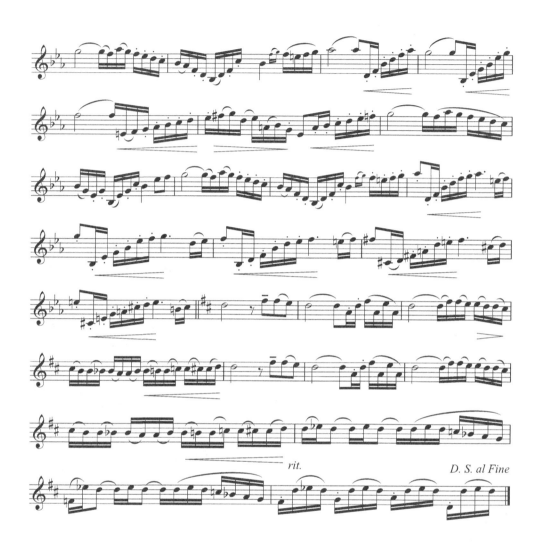

阿尔班练习曲11

J. B. Arban

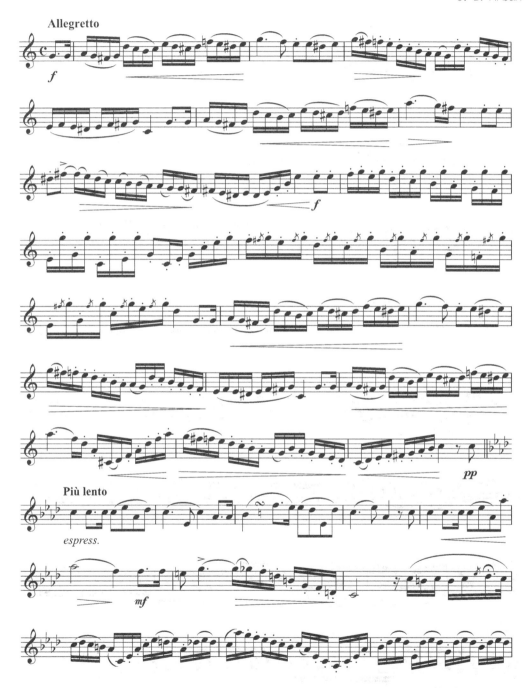

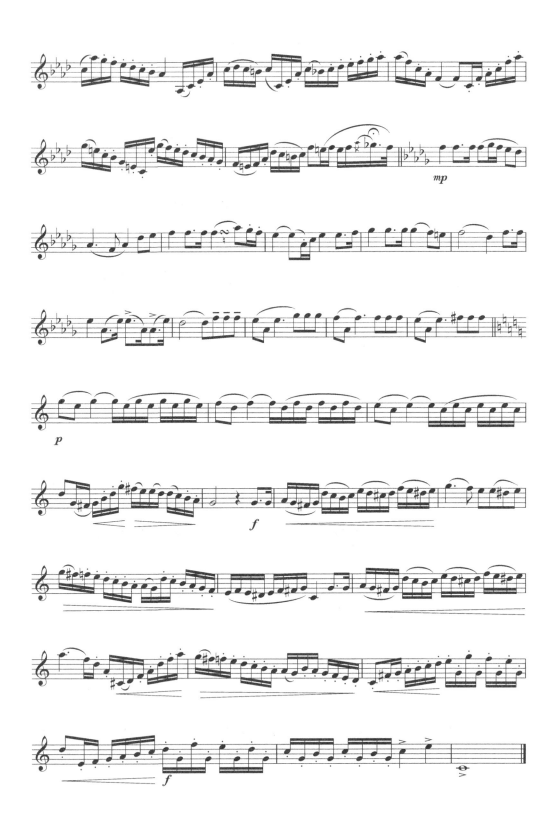

阿尔班练习曲12

J. B. Arban

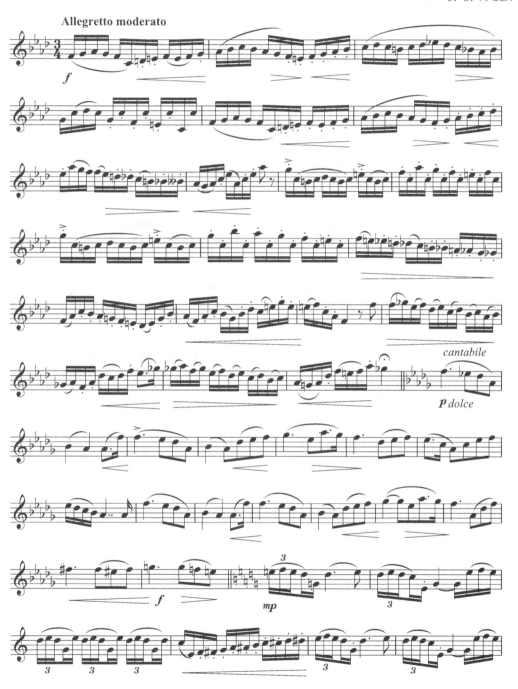

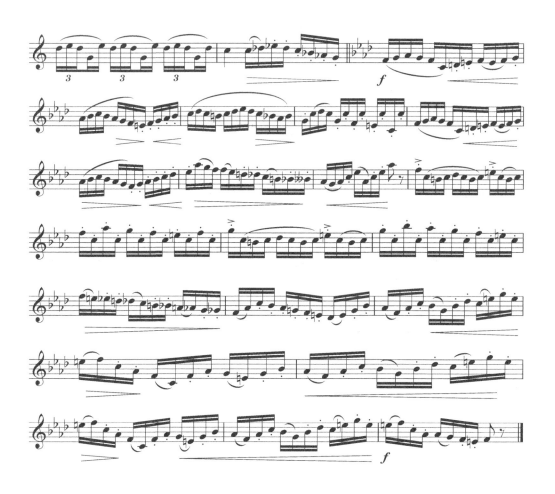

阿尔班练习曲13

J. B. Arban

Allegro non troppo

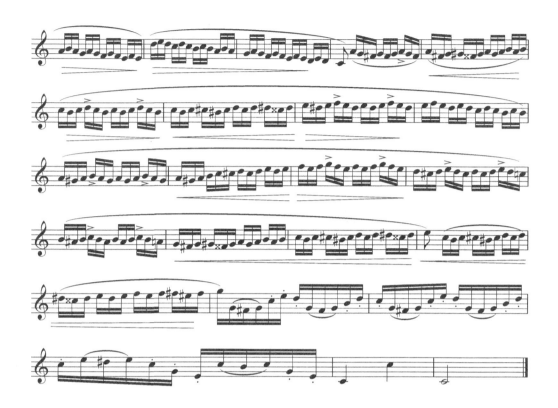

阿尔班练习曲14

J. B. Arban

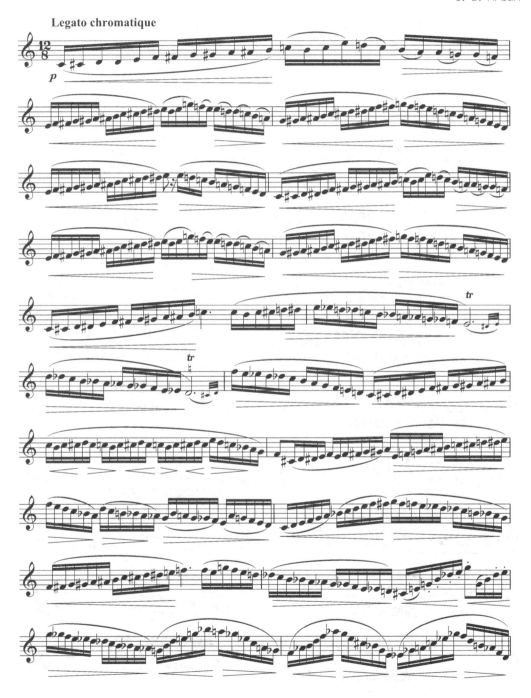

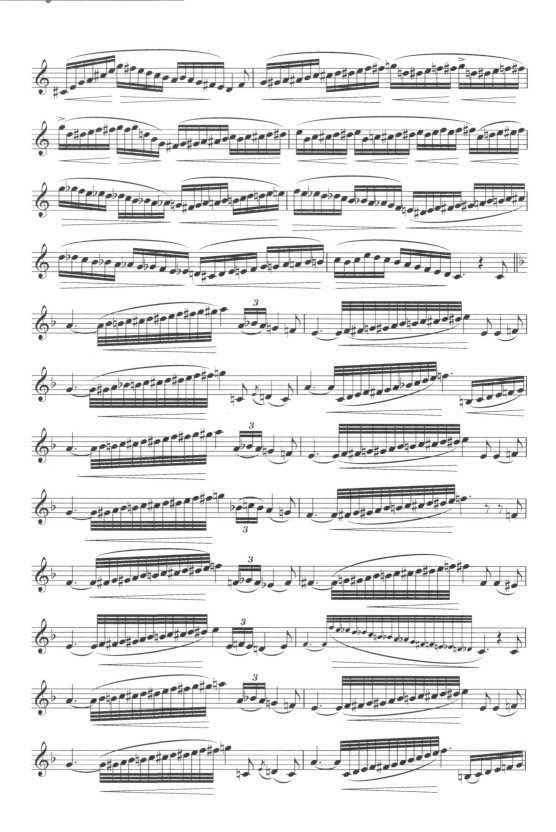

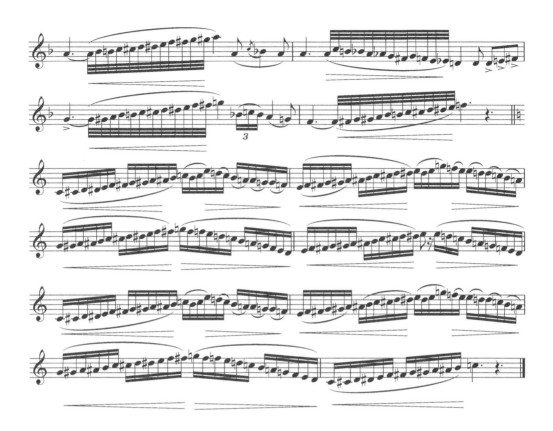

克拉日练习曲

克拉日练习曲1

Jaroslav Kolář

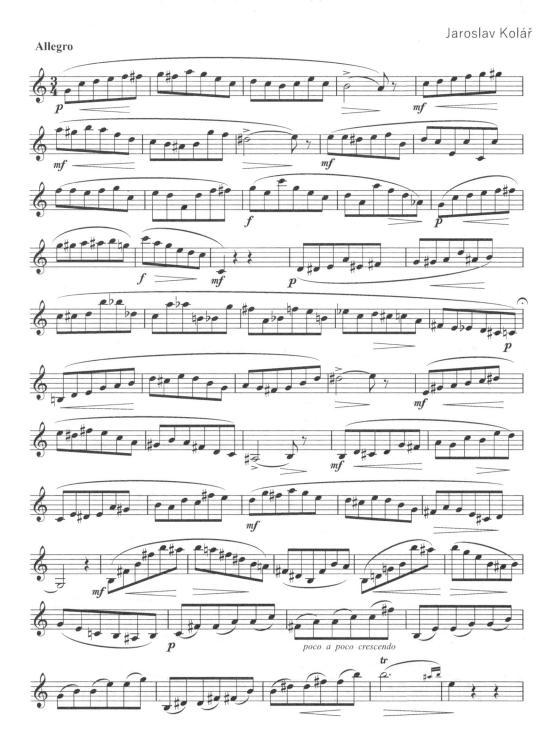

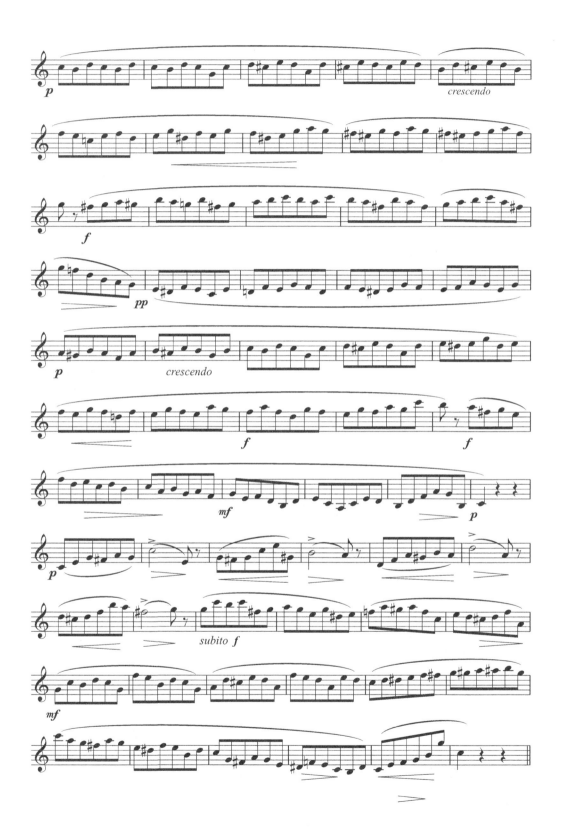

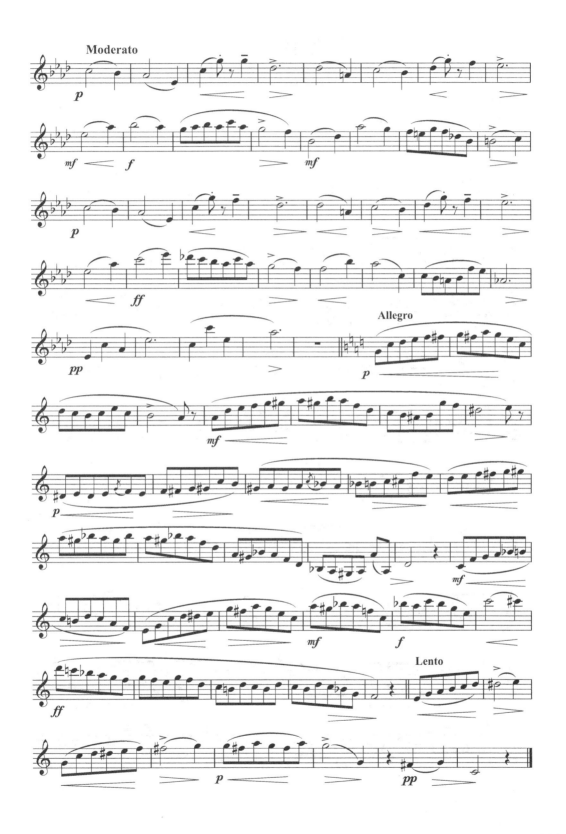

克拉日练习曲2

Jaroslav Kolář

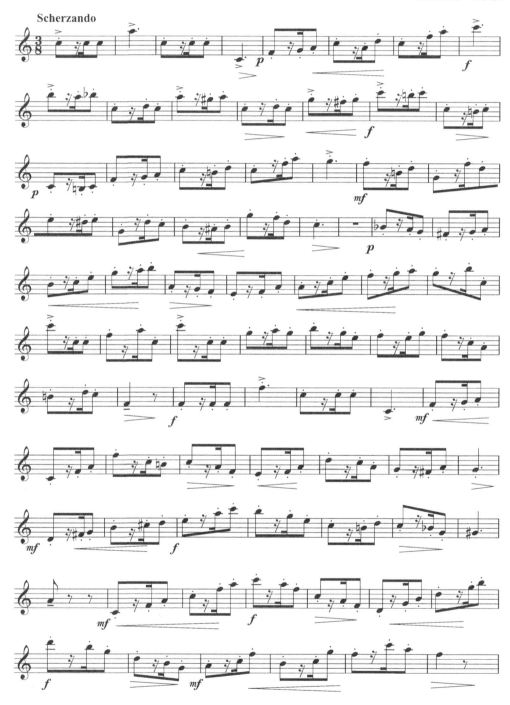

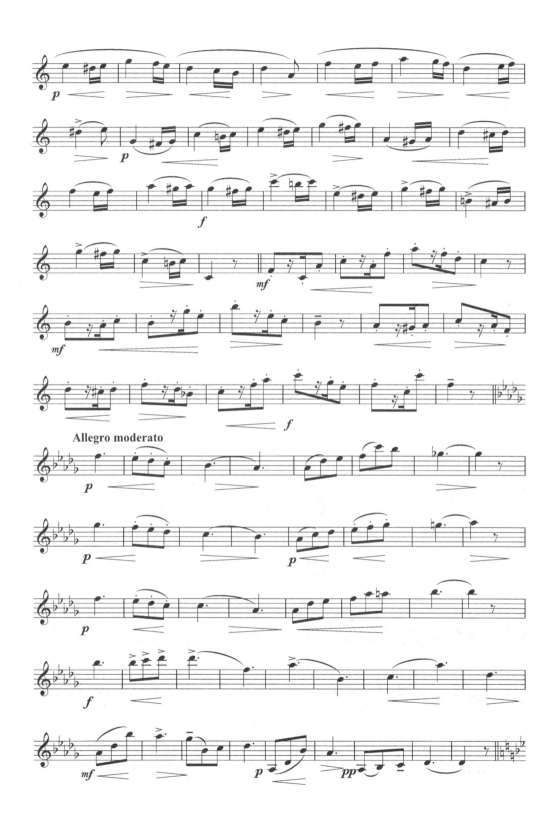

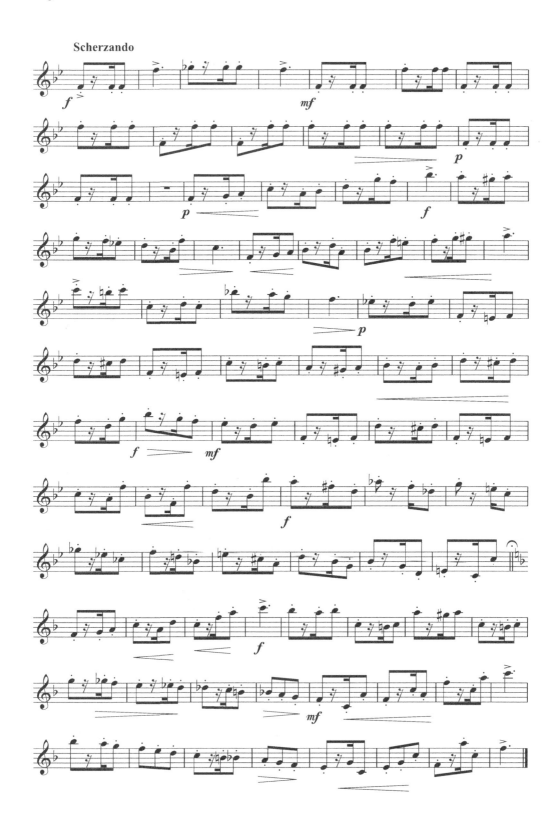

克拉日练习曲3

Jaroslav Kolář

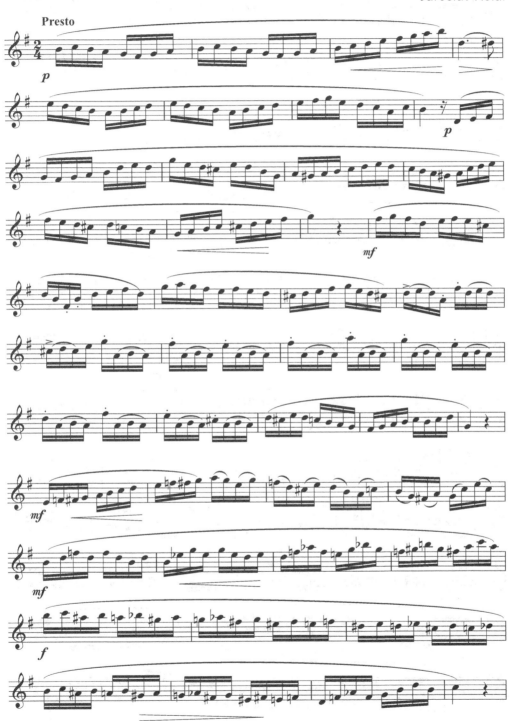

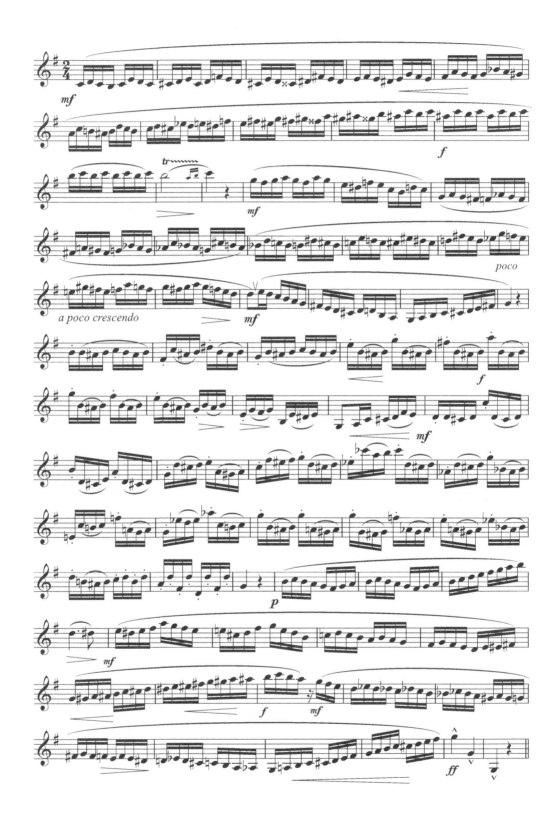

克拉日练习曲4

Jaroslav Kolář

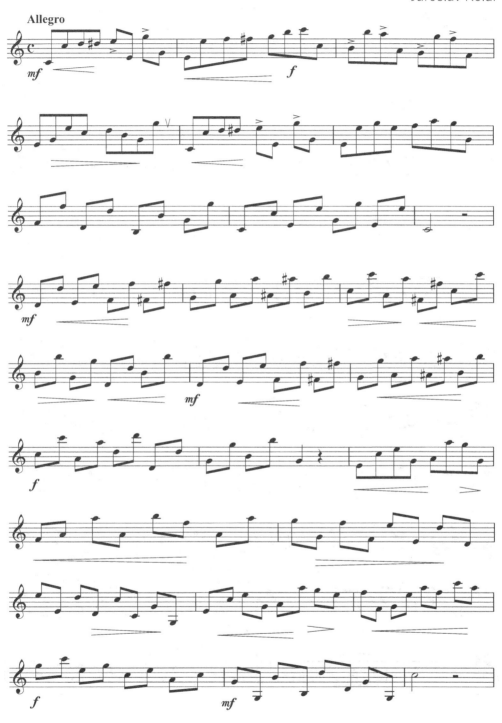

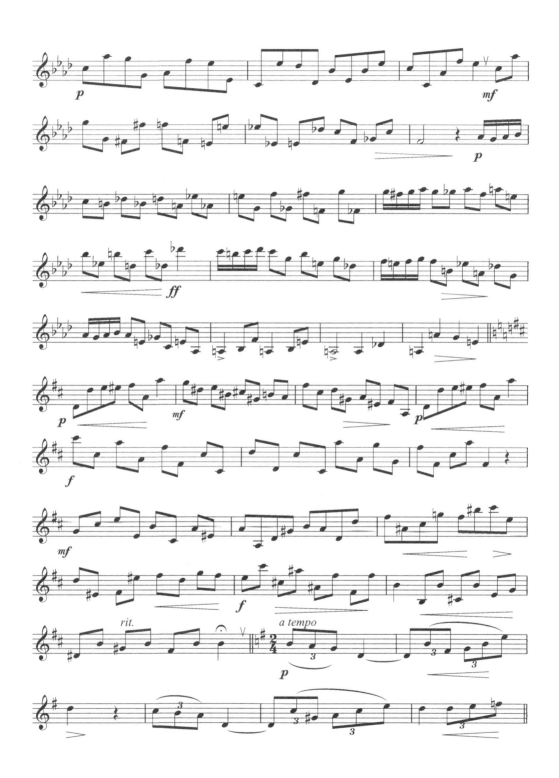

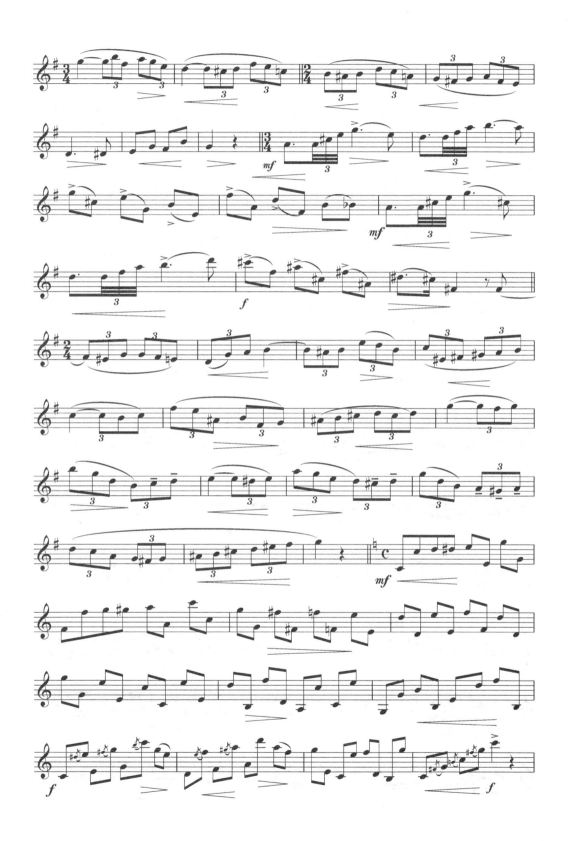

克拉日练习曲5

Jaroslav Kolář

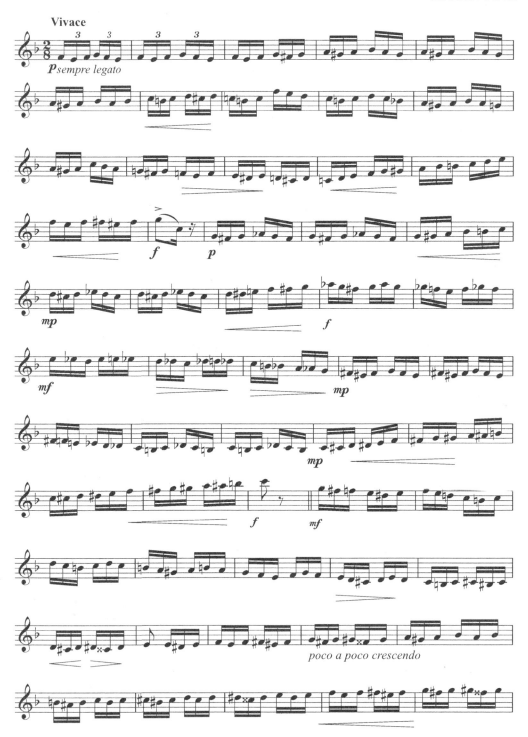

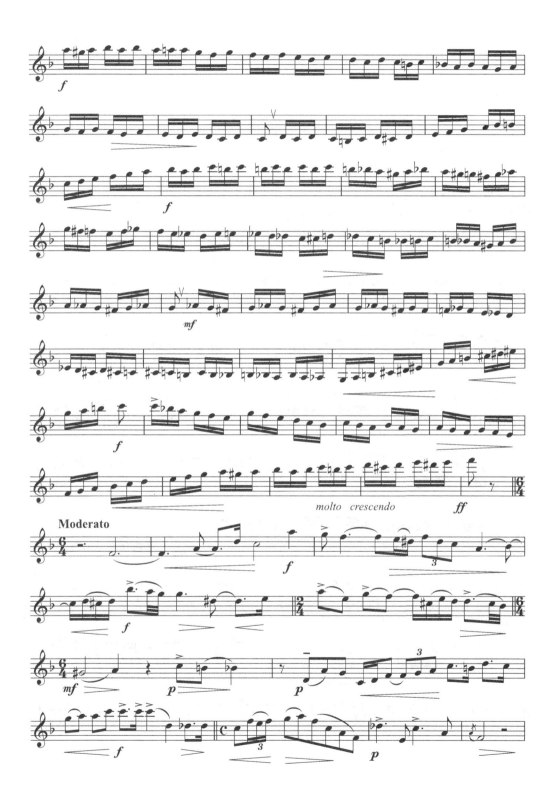

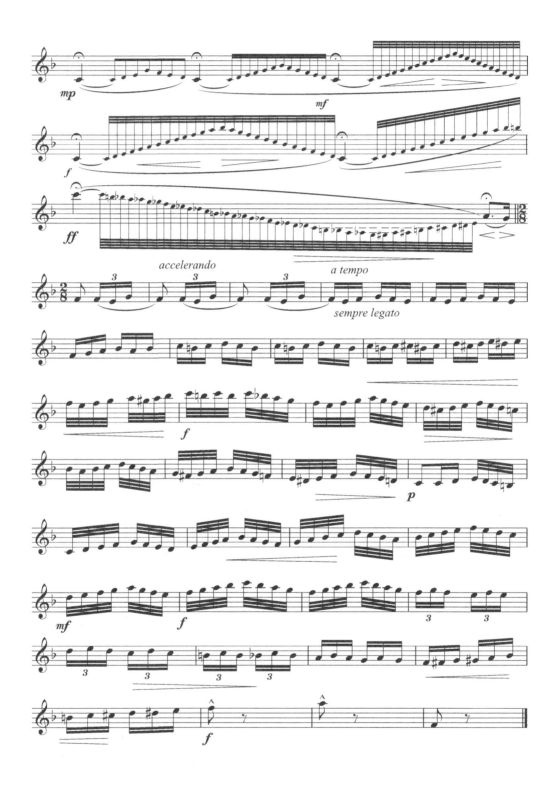

克拉日练习曲6

Jaroslav Kolář

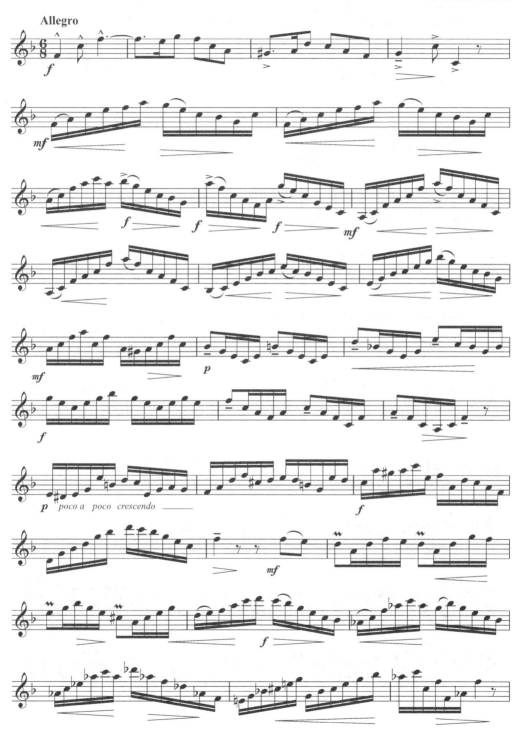

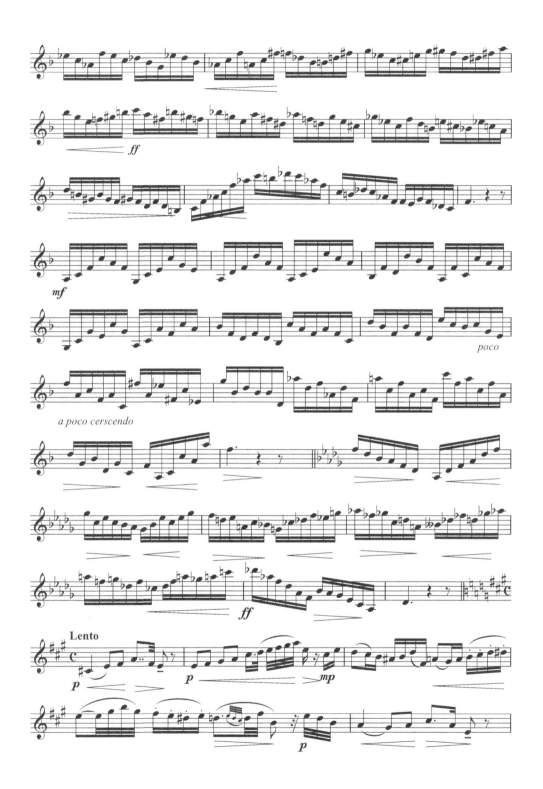

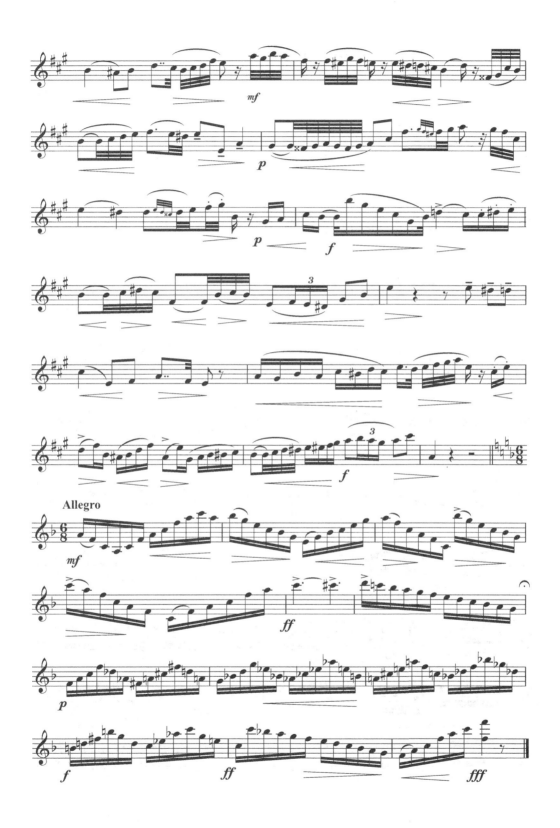

克拉日练习曲7

Jaroslav Kolář

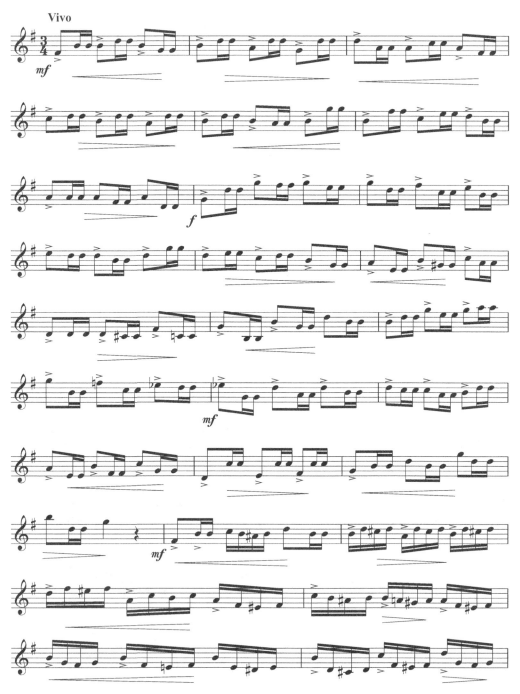

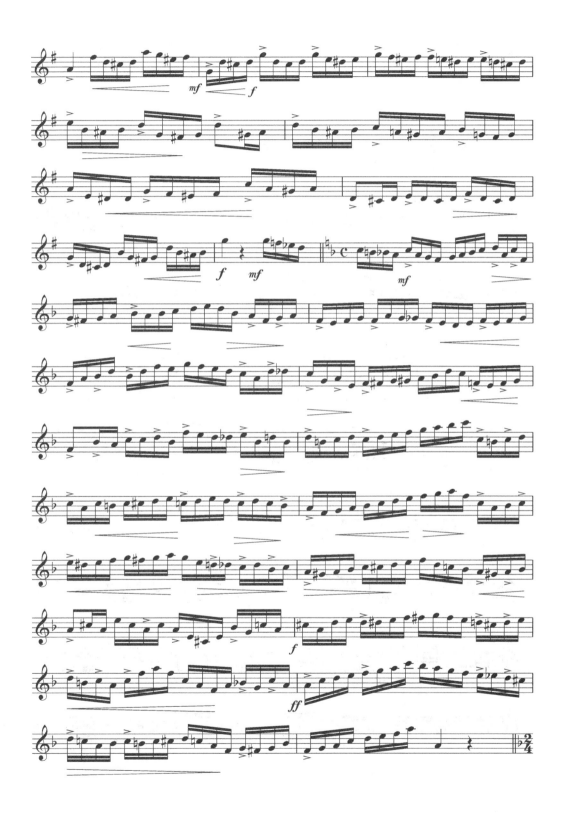

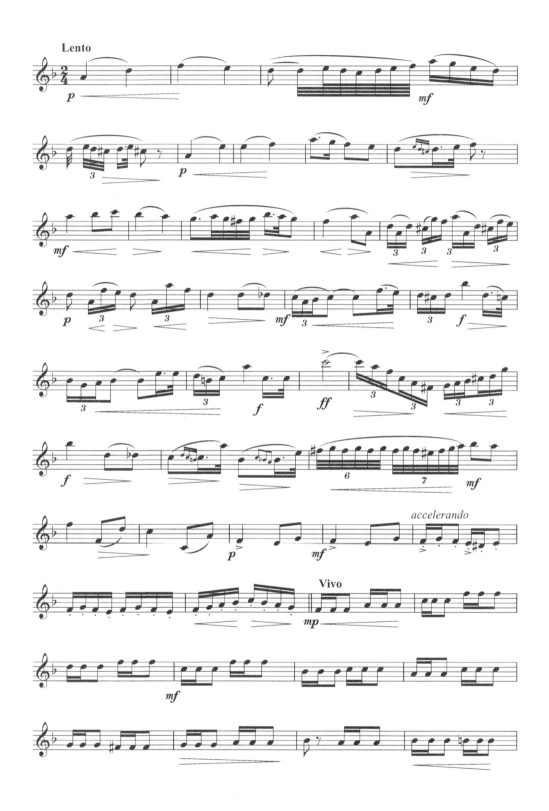

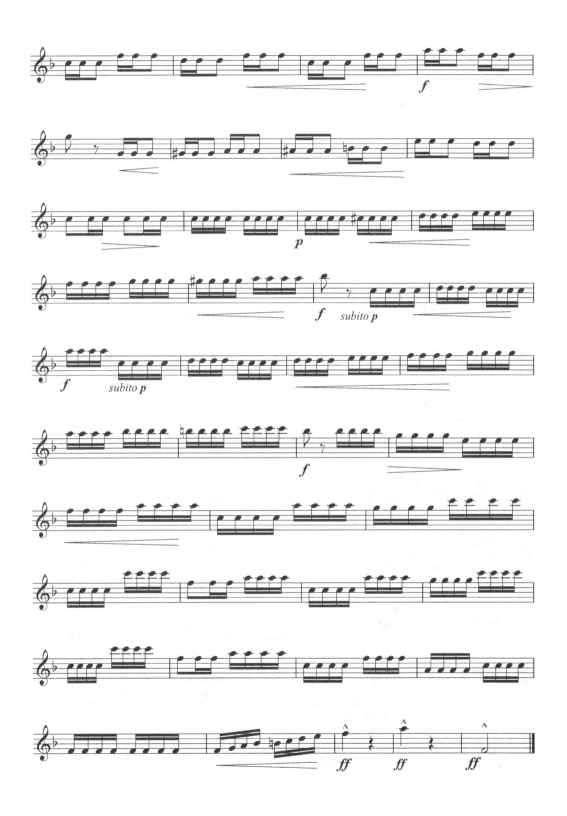

克拉日练习曲8

Jaroslav Kolář

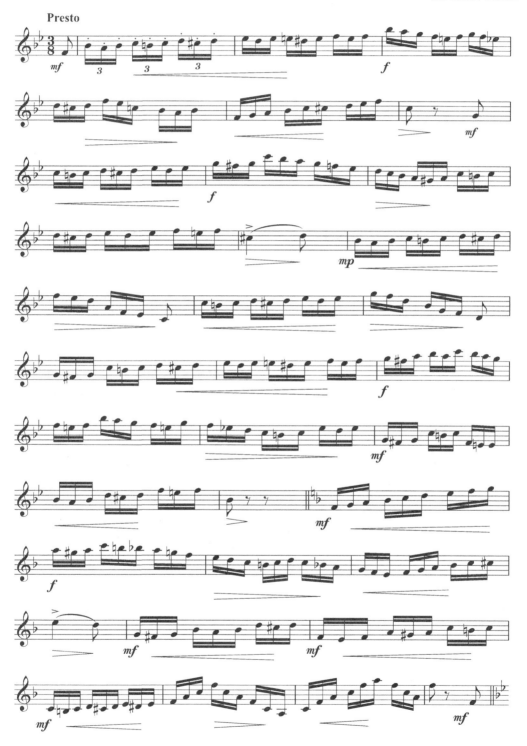

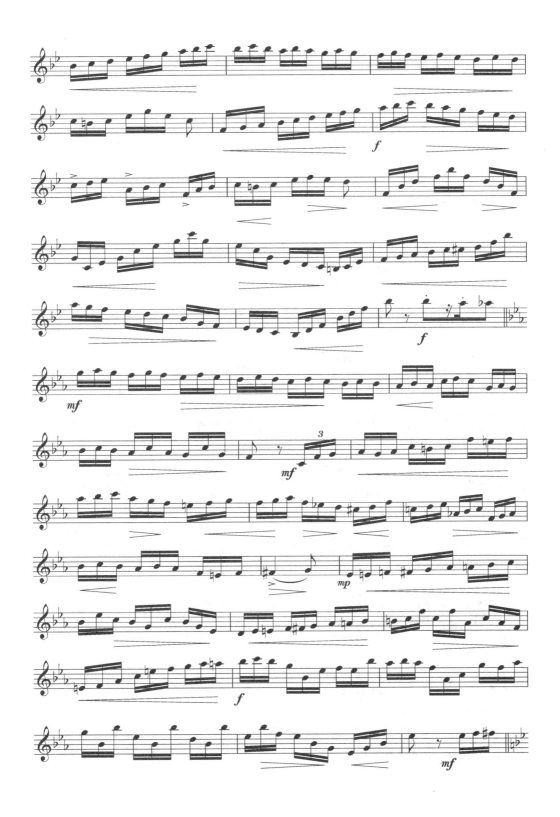

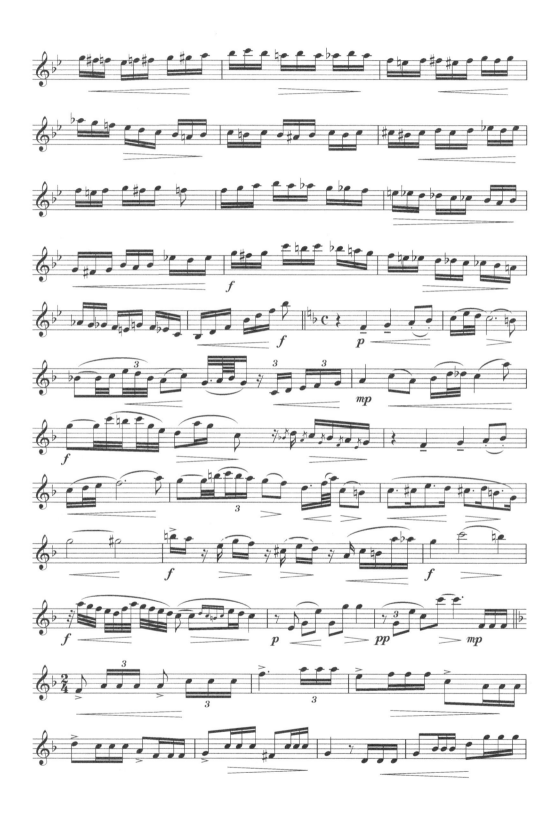

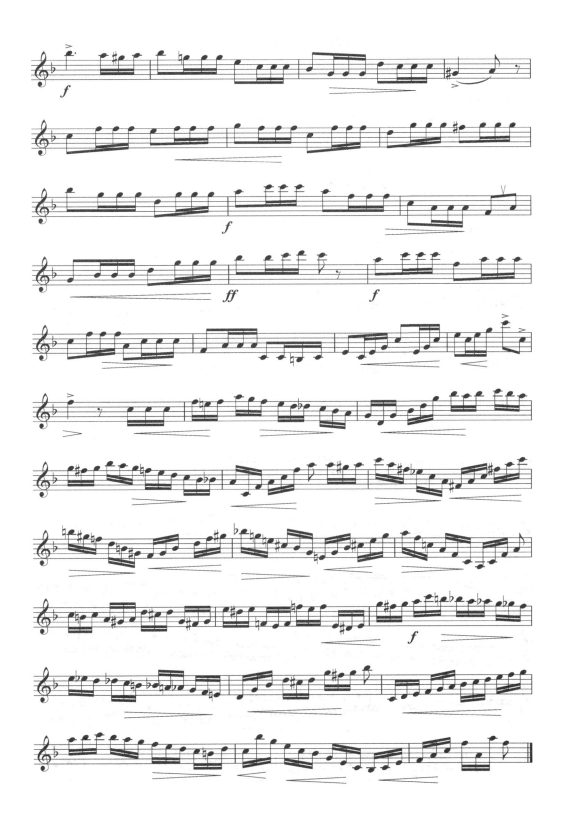

克拉日练习曲9

Jaroslav Kolář

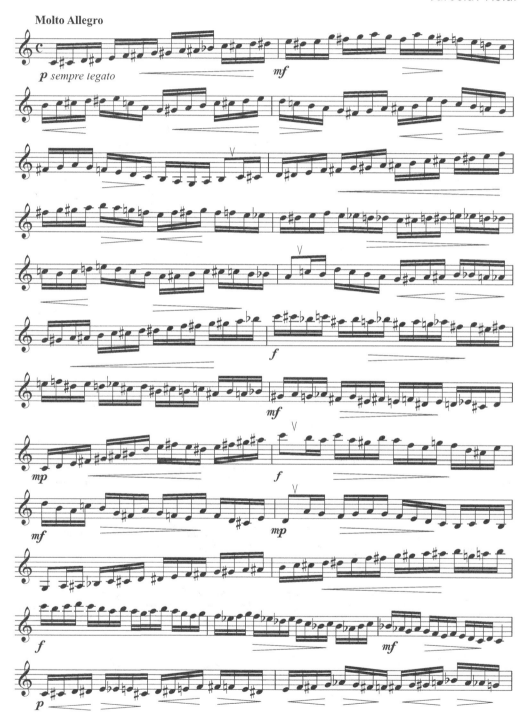

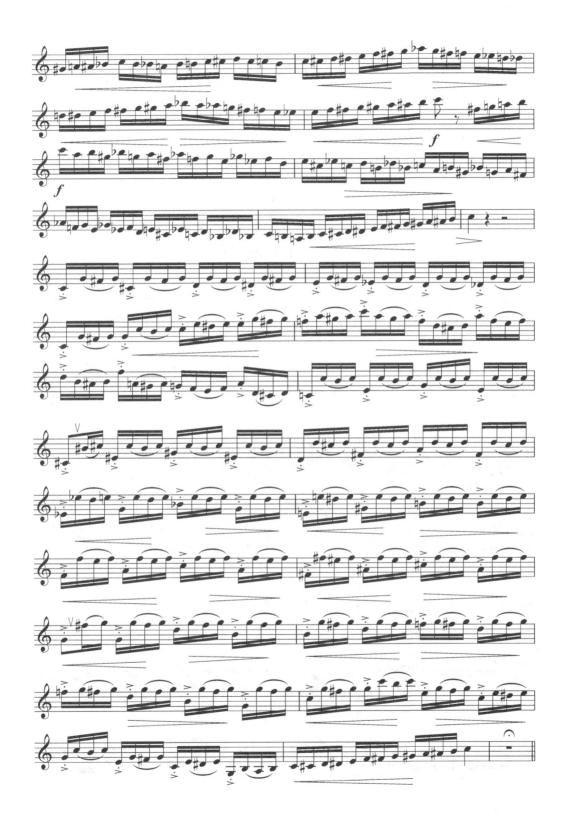

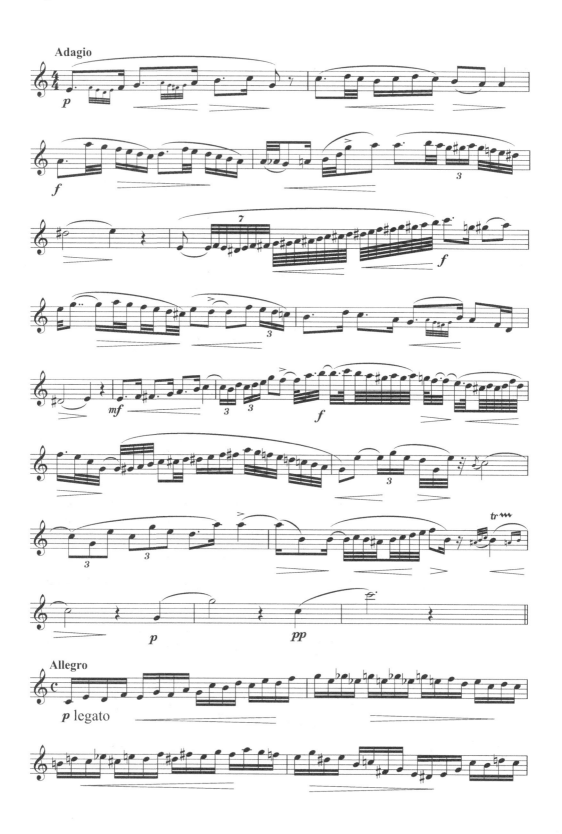

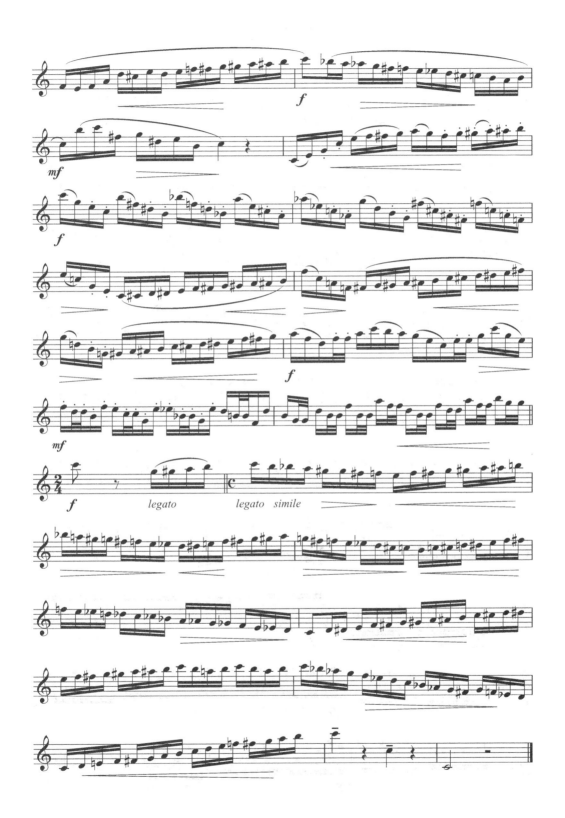

克拉日练习曲10

Jaroslav Kolář

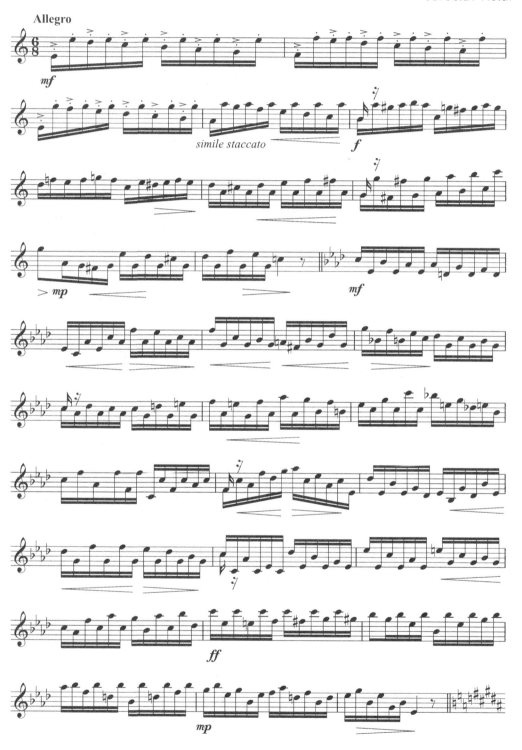

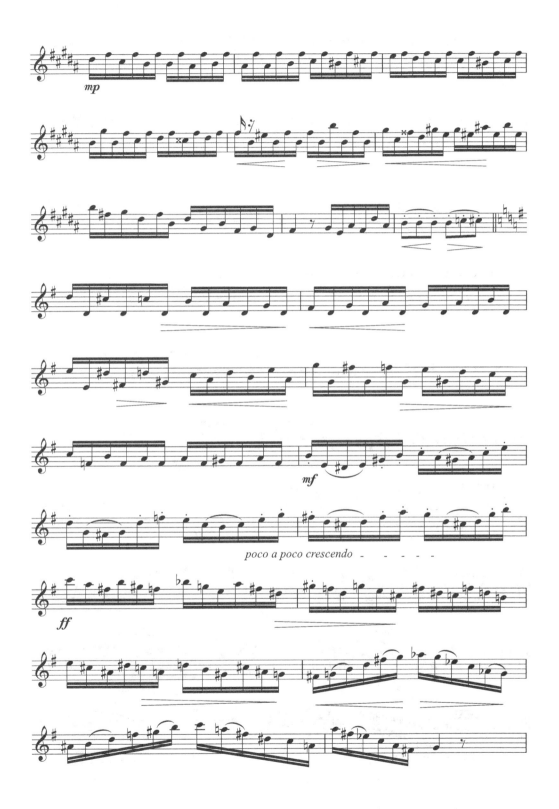

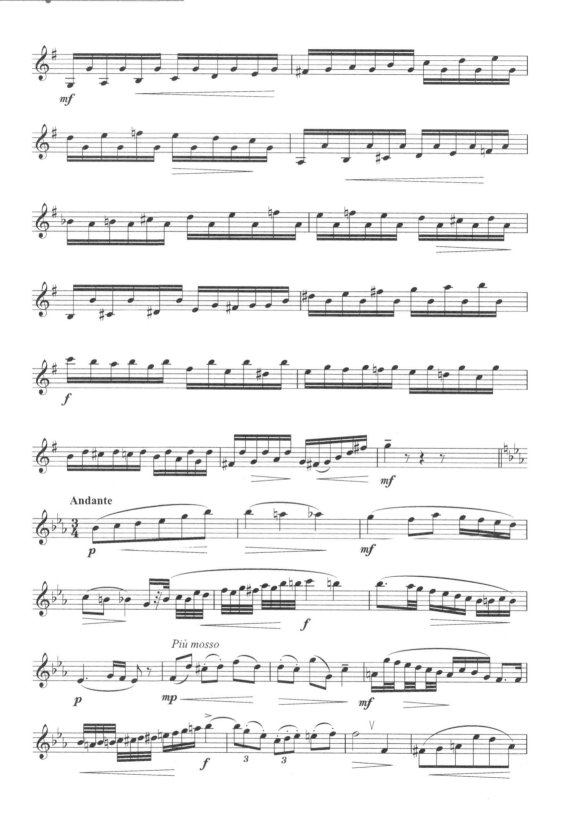

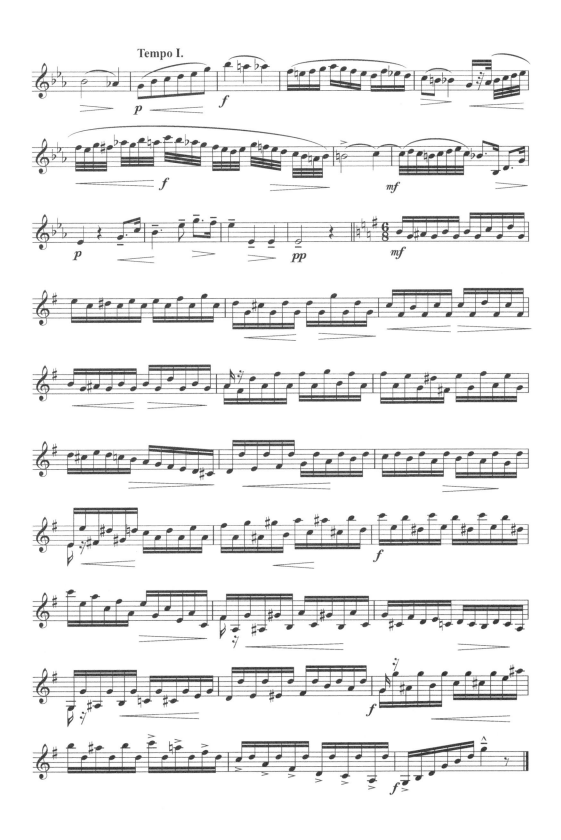